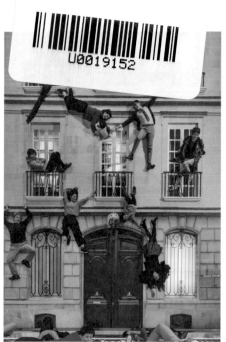

照片 1
在「林德羅‧厄利什展」中，如左圖般印象強烈的照片在SNS上廣為擴散，促成61萬人的集客成果。（→29頁）

林德羅‧厄利什
〈建築物〉
展示情景：林德羅‧厄利什展：眼睛所見的真實，森美術館，2017年
攝影：長谷川健太
照片提供：森美術館
Courtesy：Galleria Continua

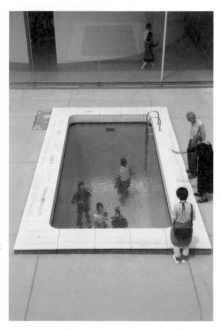

照片 2
「泳池優惠」活動是民眾在森美術館售票處出示〈泳池〉照片，即可獲得優惠。（→35頁）

林德羅‧厄利什〈泳池〉2004年
金澤21世紀美術館藏
攝影：木奧惠三
照片提供：金澤21世紀美術館

照片 3

每年一次以街區為舞台,舉辦藝術活動「六本木藝術夜」,藉以傳播文化訊息。(→45頁)

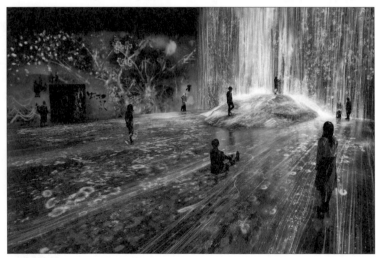

ⒸteamLab Exhibition view of MORI Building DIGITAL ART MUSEUM:EPSON teamLab Borderless, 2018, Odaiba, Tokyo c teamLab

照片 4

2018年,「森大廈數位藝術博物館:EPSON teamLab Borderless」在台場開幕。(→45頁)

照片 5
絕不疏於「確實告知基本資訊」，例如宣布開館時間等。（→57頁）

照片 6
展覽即將結束時，發文「倒數」，例如「閉幕倒數七天」。（→61頁）

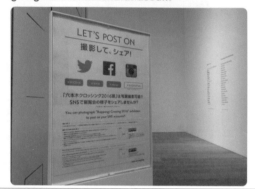

照片 7
附上照片的發文，第一行有要讓人掌握這則貼文內容為何的「標題」功用。（→68頁）

照片 8
有多位藝術家參與的聯展時，促進主視覺廣為擴散，才是公平均衡的宣傳。（→70頁）

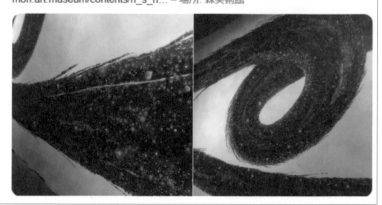

Mori Art Museum 森美術館 ✔ @mori_art_museum · 2017年2月23日 ⌄
【美術館でも惑星探し】
Ｎ・Ｓ・ハルシャの絵画には、宇宙をモチーフにした作品が多数登場します。全長24mの大型作品《ふたたび生まれ、ふたたび死ぬ》に描かれている大きな宇宙で未知の惑星探しはいかがですか。 #惑星7つ #惑星発見
mori.art.museum/contents/n_s_h... − 場所: 森美術館

照片9
掌握SNS熱門的話題與發文作品的關係。（→88頁）

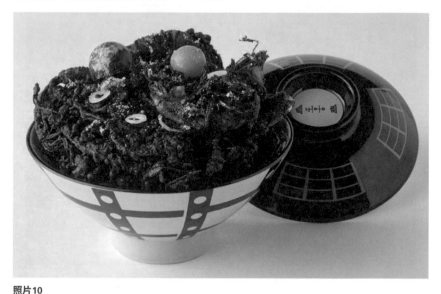

照片10
2016年舉辦的「宇宙與藝術展」，協同博物館咖啡廳，合作開發「黑洞什錦天婦羅丼」（→90頁）

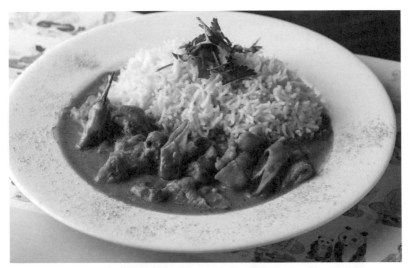

照片11
「N.S.哈沙展」時，美術館咖啡廳推出展覽特別餐點「椰奶番茄風味咖哩雞飯」，呼應展覽的主視覺粉紅色，掀起話題。（→90頁）

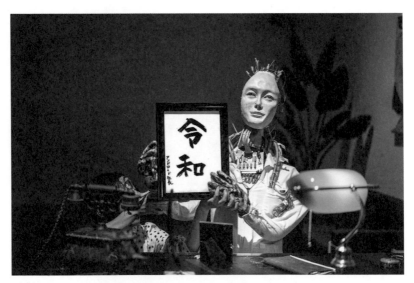

照片12
「六本木Crossing2019展」時，執行SNS改元計畫。參展藝術家林千步製作的人工智慧機器人，手持「令和」，與世人見面，成為展期中互動率最高的貼文。（→99頁）

照片13
榎本武揚訂製、鐵隕石煉成的日本刀〈流星刀〉（→100頁）

岡吉國宗〈流星刀〉1898年
所藏：東京農業大學圖書館
攝影：木奧惠三

照片14
天野喜孝將〈流星刀〉人物化。
（→101頁）

ⒸAMANO Yoshitaka
Courtesy Mizuma Art Gallery

照片15

挑選各領域具有象徵性的參展作品，先發文到SNS
測試反應，得以事先了解哪些領域、哪些作品獲
得哪些客層的喜愛。（→105頁）

空山基〈性感機器人〉2016年
展示情景：「宇宙與藝術展：輝夜姬、達文西、teamLab」森
美術館，2016年
攝影：木奧惠三
Courtesy：NANZUKA

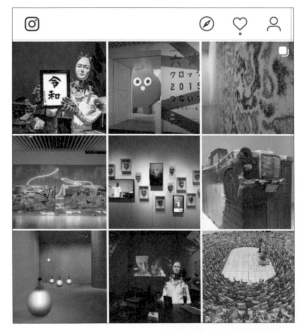

照片16

IG首頁要注重統一感和美感。
（→122頁）

直擊！
森美術館

活用IG、推特、臉書社群媒體
推廣展覽的第一線實戰筆記

數位行銷現場

洞田貫晉一朗 作
蔡青雯 譯

書腰照片

正面
菲利克斯・巴科洛（Felix Bacolor，1967～）〈狂風暴雨的天氣（Stormy Weather）〉
2009年/2019年
展示情景：「太陽雨：1980年代至今的東南亞當代藝術」2017年
攝影：木奧惠三

前折口
N.S.哈沙/〈凝視天空的人（Sky Gazers）〉
2010年/2017年
展示情景：N.S.哈沙展，2017年
攝影：@kenta_soyoung

後折口
林德羅・厄利什〈建築物〉
2004年/2017年
展示情景：林德羅・厄利什展，2017年
攝影：長谷川健太
照片提供：森美術館
Courtesy：Galleria Continua

前言

「入場人數排行榜」名次大幅上升的祕密

首先感謝您挑選了本書。

我是洞田貫晉一朗，在東京六本木的森美術館負責行銷業務。

最近，森美術館的數位行銷戰略獲得各方的關注。

在森美術館這座當代藝術的平台上，確實執行數位行銷之後，究竟獲得哪些成果，在接下來的篇章當中，我將為各位介紹館方曾執行的各項計畫。

請各位先參看次頁的表格。這是二〇一八年在日本國內舉辦的展覽「入場人數排行榜」（《美術手帖》調查資訊）。

從表格可清楚看出森美術館的企畫展奪得排行榜的第一、二名。

第一名是阿根廷藝術家林德羅・厄利什（Leandro Erlich）的個展——「林德羅・厄利

▶2018年美術展覽入場人數

展期	天數	展覽名稱（主辦單位）	入場人數總計	1日平均入場人數
2017年11月18日～4月1日	135	林德羅・厄利什展：眼睛所見的真實（森美術館）	614,411（東京城市景觀聯票）	4,551
4月25日～9月17日	146	建築的日本展：遺傳基因的影響（森美術館）	538,977（東京城市景觀聯票）	3,692
5月30日～9月3日	85	羅浮宮美術館展 肖像藝術——人如何表現人（國立新美術館、羅浮宮美術館、日本電視放送網、讀賣新聞社、BS日本電視台）	422,067	4,965
2017年10月24日～1月8日	66	梵谷展 蜿蜒連綿的日本夢（東京都美術館、NHK、NHK宣傳）	370,031	5,607
2月14日～5月7日	73	至上的印象派 布爾勒藏品（國立新美術館、東京新聞、NHK、NHK Promotion）	366,777	5,024
2017年10月21日～1月28日	82	北齋與日本主義——HOKUSAI對西方帶來的衝擊（國立西洋美術館、讀賣新聞社、日本電視放送網、BS日本電視台）	364,149	4,441
7月3日～9月2日	55	特展「繩文——1萬年的美之鼓動」（東京國立博物館、NHK、NHK Promotion、朝日新聞社）	354,259	6,441
1月16日～3月11日	48	特展「仁和寺與御室派的御佛——天平和真言密教的名寶」（東京國立博物館、真言宗御室派總本山仁和寺、讀賣新聞社）	324,042	6,751
7月31日～10月8日	63	逝世五十周年 藤田嗣治展（東京都美術館、朝日新聞社、NHK、NHK Promotion）	301,638	4,788
2月24日～5月27日	82	日本西班牙建交150周年紀念 普拉多美術館展 維拉斯奎茲與繪畫的榮光（國立西洋美術館、普拉多美術館、讀賣新聞社、日本電視放送網、BS日本電視台）	295,517	3,604

資料出處：《美術手帖》官網
URL https://bijutsutecho.com/magazine/insight/19034

什展：眼睛所見的真實」，參觀人數超過六十一萬人。這個入場人數，是繼二○○三年森美術館的開館紀念展「HAPPINESS」（七十三萬人）之後，排名第二的紀錄。

第二名是「建築的日本展：遺傳基因的影響」，展出超過四百件古代至現代的建築資料、珍貴模型、體驗型裝置作品等。展覽當中，將日本建築的九項特點譬喻為遺傳基因，透過展品，檢視這些遺傳基因如何在日本國內獲得傳承，並擴展到全世界。雖然，這項展覽屬於專業的建築領域，仍然創下超過五十三萬入場人數的紀錄。

看完表格，各位或許難以置信，因為，相較於第三名「羅浮宮美術館展」（國立新美術館），以及第四名「梵谷展」（東京都立美術館）等國立和公立美術館舉辦的大型展，位於六本木的私立美術館所舉辦的當代藝術展和建築展，竟然吸引更多入場參觀民眾。

森美術館為什麼能吸引到這麼多的參觀民眾呢？

其實，祕密就在於經營SNS（社群網路服務）等**數位行銷戰略**。數位行銷直接影響美術館的集客成效，對來館參觀客層產生精準的實際效用。

5

在日本的美術館當中，擁有最多的追蹤人數

二〇一五年，我就任SNS管理員，或稱為社群媒體經理，就是一般俗稱的「社群小編」，在日本稱為「中之人（中の人）」。工作內容是制定美術館的社群媒體戰略，分析推特、IG、臉書等SNS，運用數位工具，系統策略性地發佈相關訊息。

我管理的SNS帳號不僅有森美術館，還有六本木新城展望台的「東京城市景觀」（Tokyo City View），以及在展望台舉辦的企畫展。此外，偵測新興SNS動向，收集隨時變化更新的SNS資訊，也是我的重要工作。

曾經有人對我說：「日本國內的美術館或博物館（以下統稱博物館），只有森美術館對SNS進行專門的分析和運用吧？」在日本國內的美術館當中，這種做法的確少見。

請容我老王賣瓜，自賣自誇，在我專任負責經營SNS、執行策略性運用之後，森美術館的追蹤人數呈現飛躍性的成長。目前，推特有約十七萬三千人，IG約十二萬人，臉書約十二萬人，總計擁有約四十一萬的追蹤人數（二〇一九年五月統計資料）。

這項追蹤人數紀錄，目前在**日本國內的美術館當中，人數最多**。

最高明的技巧在於理解經營SNS的本質

最近，森美術館的SNS經營方式廣泛獲得一般企業的矚目，我增加不少廣宣或行銷相關的演講集會。在每個場合，我總是深刻感受到許多人在經營SNS時所遇到的煩惱。

‧貼文內容應該為何呢？
‧如何增加「讚」或「轉推」呢？
‧如何增加追蹤人數呢？
‧如何不引發網友的砲轟謾罵呢？
‧如何促進組織理解SNS的重要性呢？

在本書當中，我不打算傳授專業技巧，例如「想要爆紅或增加追蹤人數，只要實行這招！」最理想的SNS技巧，必須配合訊息源頭，客製打造，所以能夠無限延伸出各種方式。然而，這些技巧通常在轉瞬之間就成為過時手法。

應用程式的規格與功能也會不斷改變，例如IG和臉書上新增以直式畫面呈現的「限時動態」功能後，企業帳號必須隨之因應、重新考量素材的製作與呈現方式。

因此，技術性話題將另擇機會分享，本書將探討經營SNS時的關鍵核心，因為**理解SNS的本質，才是最高明的技巧**。

在經營美術館的SNS之後，我發現許多以往未曾注意的狀況；例如，如何運用SNS、如何設定訊息傳遞的主軸、如何制定分析方向、如何在組織當中進行分享、在周圍人士的協助之下最後又將誕生哪些結果。

我希望透過實際事例，向各位介紹在工作當中，目前我認為最重要的部分。

以往SNS相關的書籍當中，撰寫人幾乎都是數位行銷的營運諮詢顧問等「專家」。

我是身在企業SNS內部的「社群小編」，而且專門介紹美術館的數位行銷，所以本書算是少有的書類。

身為SNS管理員，在第一線揮汗嘗試、反覆摸索獲得的經驗，希望能對各位有所助益。

許多經驗和事物，我希望分享給美術館、博物館所屬的同業，或是在企業、行政等組織當中負責管理SNS的人士，熱愛SNS的個人，甚至是打算開始經營SNS的人士。

因此，我會儘量避免使用艱澀難懂的用詞，這點同樣可運用在管理SNS上。

本書的架構希望提供各位了解當代藝術美術館的宣傳最前線，藝術和SNS的契合程度，以及一些失敗經驗談，請各位輕鬆閱讀。

前言就此停筆，進入本書主題。

首先介紹「林德羅・厄利什展」的成功故事，公開幕後真相。

透過本書，希冀各位能夠感受到美術館和藝術的魅力，以及社群媒體的可能性和趣味性。

推薦文

東京六本木一直是我心中的理想的街區，藝文、生活與經濟商業的綜合體，對未來充滿無限活力與動力。

作者任職於森美術館，成功推廣許多展覽。他觀察與類比國內外藝文場所、甚至是其他商業體系，不畫地自限。以「文化性貼文」純粹介紹、分享藝文、進行提案與建議、掌握網路使用者心態、認真觀察與製作，兼顧了基本態度與實用技巧。

森美術館長期深耕社群，懂得靈活運用趨勢、嘗試新技術與工具、以現場第一線

客服人員回饋的態度，把每一位網路群眾當作一位單獨的客戶、而非集合體來服務與

回應。也正如此，回應了森美術館的成立初心、對於國際與時代性的使命，一路走來

始終如一。當代藝術需有人欣賞、感動大眾，才具價值。對於藝文工作者，是一本很

值得參考的行銷實戰作品！

何承育／勤美璞真文化藝術基金會執行長

森美術館以小博大，在網路時代理解經營ＳＮＳ的本質，以民間機構創造當代社會影響力。

面對疫情，數位科技指向博物館營運的未來挑戰，是危機，也蘊含轉機。唯有掌握人心，創意思考與科技才是王道。

林平／臺北市立美術館館長

本書以社群與觀眾的角度來思考展覽如何被觸及、閱讀到，並與群眾產生互動。

經由數據與重要案例，一步步帶領讀者了解分眾與精準行銷、集客與數位行銷之間的關係，其中羅列的工具新穎實用，所舉展例也都精彩有趣，是近年來藝術經營管理者不可不讀的的重要工具書。

駱麗真／台北當代藝術館館長

目次

第二章

海外美術館的SNS最新狀況

緒論

「林德羅・厄利什展」成功的幕後

美術館的集客也從「紙面」轉到「數位」

森美術館的「林德羅‧厄利什展」榮登二〇一八年「入場人數排行榜」冠軍寶座。

「前言」當中介紹的推特、IG、臉書等SNS，對集客的貢獻卓著。

通常，展覽的宣傳方法除了透過電視和廣播之外，主要是透過紙面媒體。例如分發廣告宣傳單、張貼海報、發送招待券等。如果還有廣告預算，有些展覽會在報章雜誌上刊登廣告，或是刊載交通廣告（車站或電車車廂內的廣告）。

相信有許多人是透過車站張貼的海報或是車廂內的吊式廣告，得知展覽的開展訊息。運用車站廣告時，必須考量到刊登期間、刊登車站的乘客進出人數、搭乘的路段、沿線的博物館種類性質等事項，展開策略性的運用。因為費用昂貴，必須考量費用效益，慎重刊登廣告。

森美術館幾乎不刊登這種交通廣告。注意到交通廣告的人士，對展覽產生興趣，透過智慧型手機檢索或是透過主題標籤（hashtag）搜尋，或許是可以期待的效果。可是，交通廣告的資訊似乎只是在街上偶然發現的「網路檢索素材之一」。

各位在通勤、上學時，想必會在車站或車廂內看到許多廣告，然而對廣告沒興趣，或者不是廣告業主設定的對象，就不易連結產生「檢索」動作。甚至乘客可能只盯著自己的手機

畫面，根本沒注意到廣告。

大費周章、煞費苦心地刊登廣告，結果卻未留下任何廣告印象，甚至無人注意，考量到這種可能性，實在無法主動積極地刊登廣告。

這股廣告潮流的變化，源自於智慧型手機的普及。

尤其在二○一五年，我就任森美術館ＳＮＳ管理員時，原本小巧的智慧型手機尺寸變大，相機功能也有飛躍性的進步，讓畫面更鮮豔明亮。用法更趣味多元，通訊技術也提升到高速的４Ｇ，加速帶動隨時隨地都能傳送照片和影片的風潮。

次頁介紹具體的資訊，這份圖表是詢問前來參觀「林德羅・厄利什展」的觀眾，整理歸納出他們「前來參觀的動機」。

從中能夠看清楚了解，約六成的來館者是透過智慧型手機或電腦、也就是從網路獲得資訊而前來參觀。透過宣傳單、海報等紙面媒體來館參觀的人，僅占不到兩成。

再細看分析回答「網路」者，可得知最多的是透過ＳＮＳ獲知訊息，遠遠超過官網。

藉著這項資訊，可充分了解到ＳＮＳ能夠成為誘發參觀展覽的動機。對美術館而言，

ＳＮＳ已經成為展覽會集客不可或缺的工具。

不過，對森美術館關注度的年齡層大大影響這項調查結果。

► 「林德羅・厄利什展」來館參觀的動機

請問在何處取得來館相關的資訊呢？

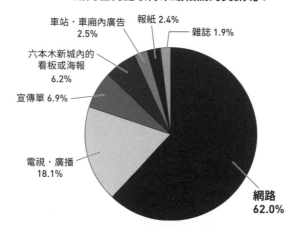

車站・車廂內廣告
2.5%

報紙 2.4%

雜誌 1.9%

六本木新城內的
看板或海報
6.2%

宣傳單 6.9%

電視・廣播
18.1%

網路
62.0%

► 「林德羅・厄利什展」來館參觀的動機

來館動機（回答為網路者與理由）

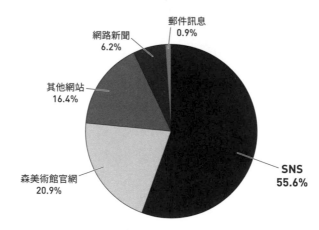

網路新聞
6.2%

郵件訊息
0.9%

其他網站
16.4%

森美術館官網
20.9%

SNS
55.6%

次頁的圖是「林德羅‧厄利什展」來館參觀者的年齡層。二○～二九歲占比最高，為百分之三十九‧四，繼之為一○～一九歲的百分之十七‧二，然後是三○～三九歲的百分之十四‧七。

前來森美術館的觀眾，其中七成為一○～三九歲的年輕世代。如果再加上四○～四九歲，就超過八成。這些世代一天中使用智慧型手機的時間相當長，頻繁利用社群媒體。另一方面，五○歲以上的來館參觀者，只約占一成。

因為森活運用SNS，所以得以在年輕世代擴散，所以運用SNS能夠達到效果？這點仍須進行更深入的分析。總而言之，森美術館的特色之一是將**「願意前來參觀者」設定為對象，以此進行宣傳。**

其他美術館則出現相反狀況。在前述的「入場人數排行榜」，第四名「梵谷展」的主辦單位東京都美術館，或是以展示國寶著稱的東京國立博物館，參觀民眾主要是五○～六○歲以上，多是較高年齡層的觀眾。

這群「活力充沛的銀髮族」，在週間平日相約友人造訪美術館，享受美術鑑賞的樂趣。看到這種情景，身為森美術館的SNS管理員，實在是相當羨慕。我們也期盼這個年齡層的人士能造訪森美術館，只是現實總是不盡人意。

這個年齡層的人士不太願意前來森美術館，最大原因在於「當代藝術」內容的困難度，

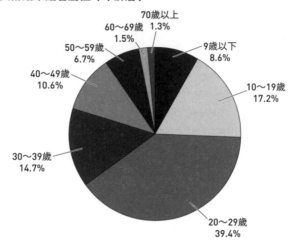

▶森美術館來館者屬性（年齡層）

- 70歲以上 1.3%
- 60～69歲 1.5%
- 50～59歲 6.7%
- 40～49歲 10.6%
- 30～39歲 14.7%
- 20～29歲 39.4%
- 9歲以下 8.6%
- 10～19歲 17.2%

「林德羅・厄利什展」（2017年11月～2018年4月）

其他則是與銀髮族世代的智慧型手機普及率、ＳＮＳ的利用率有關。

不過最近，銀髮族世代的智慧型手機持有率日漸普及，能夠無礙使用ＳＮＳ的「活力充沛的銀髮族」越來越多。今後，如果這股潮流持續進展，森美術館或許能有轉機。

可是，對於如何打動銀髮族的心，目前仍然苦無對策。今後，不僅是製作展覽的資訊，還必須打造跨越世代的當代藝術迷、森美術館迷。換言之，運用ＳＮＳ不是只有「集客」，還兼具一點一滴、堅持不懈地培養忠實支持者的功能。

目的不在於「曬ー G」

當我談及這個話題時，總是有人指出「森美術館企畫的展覽，明明只想著讓年輕人能曬IG」，其實絕非如此。

首先，企畫展覽者並非我本人，都是策展人不斷地調查和研究，有些展覽的企畫甚至必須耗時超過三年，反覆地思考斟酌。展示內容絕對是調查和研究的結晶。

基於「國際性‧時代性」，森美術館期許成為亞洲的當代藝術重要據點，而不是只限於東京。

在展覽企畫進展的過程當中，當然會列出適合「曬IG」的作品。然而，這種「曬」並非是出自行銷目的的思考，而是在策展過程中認定是絕對必要的「重要作品」，才選為「必曬」的作品，展示在觀眾面前。

由此可得知企畫最核心的部分，絲毫不含任何「曬IG」等行銷要素。

不同於一般企業、尤其是製造廠商等商品開發，這種模式可說是創意和行銷各自為政的狀況。可是，在美術館當中，這種**各自為政的架構才是正確的。**以下說法雖然不像是行銷人員的意見，但我認為，種種企圖昭然若揭的方式，例如想要招攬大量人潮、瞄準年輕人、刻意打造「曬

IG」的作品，應當儘量減少，才是上策。

展示當代藝術的美術館，必須將這個時代、這個場所應該展出的作品，透過洗鍊的策展方式加以展示，才具有價值，展覽才能感動大眾，甚至能夠帶動社會。

然而，高品質的展覽，如果無人參觀欣賞，則不具任何意義。藝術家、策展人等多人合力打造而成的世界，如何才能促使更多人前來欣賞、如何才能促進目標對象前來參觀，這些就是美術館行銷工作必須考量的重點，也是展現功力之處。

請容我岔題，同樣觀點也適用於一般商業活動上。一開始就投入過多的行銷意識，例如「可能獲得二〇～二九歲女性歡迎的店」、「可能在SNS成為話題的商品」，最後可能無法感動人心，或只成為短暫的流行。

首先應該追尋的是自己真正想創作的事物為何。在這座場域中，想要表現哪種事物、為什麼想要推出、為什麼希望大家享用這道餐點等。

在認真創作、認真表現的世界當中，我常感受到事後再思考行銷，反而更具效果。當然最初在方向制定上絕對不能錯誤，需要充分檢討服務和產品的必要性。可是，**充分靈活運用原有內容，才能夠在行銷上發揮效用。**

28

「開放拍攝」對「入場人數排行榜」的影響

森美術館的優勢在於開放展場拍照。目前，並非所有展覽都「開放拍攝」，但是每次展覽總會儘量設法實現。

前述的「林德羅‧厄利什展」能夠獲得「入場人數排行榜」第一名，除了作品，也就是展覽本身的魅力外，也必須仰賴SNS的擴散，才能在事前廣為人知，引發民眾想要參觀展覽的念頭。

不過各位可能都有經驗，並不是只要將資訊貼上SNS，貼文就會自行擴散。如果沒有融入巧思或策略，貼文永遠不會自行發光發熱。

於是，我們嘗試在美術館內開放拍攝，希望成為「點火引擎」，促進貼文擴散，希望來館參觀民眾自由拍照，並將照片上傳SNS。

森美術館嘗試「開放拍攝」，始於二○○九年舉辦的「艾未未展」。從這次的個展之後，對於主辦的展覽，森美術館持續努力實踐「開放拍攝」。

「林德羅‧厄利什展」獲得藝術家本人的理解，所以全部作品都「開放拍照」和「開放攝影」。透過開放拍攝，像是【卷首照片1】印象鮮明的作品在SNS上獲得大量擴散，最後促成六十一萬參觀人數。

經常有人詢問這張神奇的照片是如何拍攝而成。謎底揭曉，其實是建築物牆面裝設在地板上，照片中的所有人都是橫躺在地上。

上方以一定的角度擺設大型鏡子，所以只要朝著鏡子拍照，就會拍出像是吊掛在建築物牆上的照片。展覽的概念是「眼睛所見的真實」，透過林德羅·厄利什的作品，探詢眼睛所見到的現象是否真實不虛。

以往，美術館的一般印象都是在靜謐的展間中，默默地欣賞框中的作品。一般人聽到美術館，總有門檻過高、不易親近的印象。

可是，欣賞當代藝術時，民眾能夠進入作品當中，一起同樂。透過欣賞民眾的參加，作品才算完成。正因為是當代藝術的展覽，才得以實現「林德羅·厄利什展」的展場風貌。

在這件名為〈建築物〉的作品前方，來館參觀民眾嬉笑喧鬧地討論應該怎麼擺姿勢，才能拍出趣味十足的照片，充分炒熱會場氣氛。每天在ＩＧ上都能看到大量上傳的作品照片，就像是每天刊登媒體預覽報導。

媒體預覽報導是在展覽開幕前，先開放各大媒體入內採訪，撰寫報導，透過各家媒體發布展覽資訊。這種方式稱為「記者預覽會」，是多數美術館都會舉辦的慣例活動。

因此，美術館通知媒體的時間點，多半集中在開幕時。可是，「林德羅·厄利什展」則是整個展期隨時處於發布媒體預覽報導的狀態，因為參觀民眾會不斷地發布展覽資訊。

上傳ＩＧ的照片，並不像是媒體報導，刊載專業攝影師拍攝的照片，也沒有專業記者的流暢文筆；而是智慧型手機拍攝的照片，以智慧型手機打字而成的文句。可是，來館參觀民眾「真正的聲音」，在ＳＮＳ時代才是能夠打動人心、價值獨具的資訊。

在「獲得廣泛認知」方面，媒體傳達的資訊具有鮮明的印象。電視是影響力最強的媒體，能否獲得節目報導，動員人數多寡顯而易見。官網、網路新聞也是獲得可靠資訊來源的媒體，同樣不可或缺。

不過，透過這次的展覽，我親身體驗到在**訊息背後的「感動」，更能動員群眾**。在展期結束之前，我每天親眼見到打動人心的真實心聲，不斷地傳遞、擴散。「透過這次展覽，產生如此絡熱烈的現象」，著實令我感動。

每個人都化為作品的一部分，打從心底享受〈建築物〉。這件作品成為「林德羅‧厄利什展」的主視覺，同時在來館參觀民眾當中獲得最高人氣。

作品受歡迎的理由在於視覺上容易理解、能夠化為作品的一部分，甚至還能協助完成作品，樂趣無限。不過，其中最大理由絕對是發自內心自然產生的想法，例如「我想拍照留念」、「我想在ＳＮＳ和大家分享」等。

印象鮮明的作品，美術館「開放拍攝」，來館民眾自然而然地想拍照片的心情，再加上ＳＮＳ這項工具。這幾項條件的加乘結果，締造出「入場人數排行榜」第一名。炒熱話題，這些要因缺一不可。

不過，誠如本篇開頭所述，作品展示絕對不是以「爆紅（口耳相傳的評價）」為目標。

藝術家林德羅·厄利什表示，自己的作品任憑觀眾的解釋，他只是希望促使觀眾注意到

「日常生活當中，在不知不覺之間，人類習於隨著惰性和慣性在行動」「人是如何受到既

有常識和概念的影響，想法逐漸變得死板僵化」，而能重新省思現實。

從失敗當中學習「主題標籤」的正確用法

為了促使更多人得知藝術家希望傳遞的訊息，我也嘗試各種方法。**「主題標籤」的運用**
就是其中之一。

首先在美術館入口的顯眼處，張貼「#林德羅·厄利什展」的主題標籤，不僅能夠促
進SNS的發文，還能誘導貼文集中到這項主題標籤。

因為，IG或推特的用戶是使用「主題標籤檢索」。對「林德羅·厄利什展」有興趣的
用戶，多半會先在IG檢索「#林德羅·厄利什展」，而非在google上檢索「林德羅·厄
利什展」。

檢索之後的結果，如果出現成串前述的神奇照片，就會產生「自己想要拍攝看看！」或

是「實際前去看看」的想法。現在，主題標籤在檢索使用上，已經是不可或缺的項目。

然而，在這次展覽中，曾有一次失敗經驗。展覽開幕當初是以「＃林德羅展」為官方主題標籤，因為館方判斷智慧型手機輸入「＃林德羅・厄利什展」過於冗長，所以選擇縮短的主題標籤。

沒想到啟用之後，大家都直接鍵入展覽全名「＃林德羅・厄利什展」。開幕幾天之後，發現以展覽全名進行的檢索明顯居多，於是將官方主題標籤變更為「＃林德羅・厄利什展」。

目前，「＃林德羅・厄利什展」有三萬件以上，「＃林德羅展」不到三百件，居然相差超過一百倍。

這種現象不僅限於「林德羅・厄利什展」，「建築的日本展」主題標籤還包含副標題，成為「＃建築的日本展遺傳基因的影響」；「太陽雨展」也是成為「＃太陽雨東南亞當代藝術展」，多數貼文都附加了文字較長的主題標籤。

以發文者的心情進行考量，推測可能是偏好以正式名稱的主題標籤發文，而非美術館自以為簡便好用的主題標籤。我深刻體認到無關主題標籤的長短，而是應該多方考慮民眾想要正確傳遞訊息的想法。

官方主題標籤無關長短，必須採用正式名稱。千萬別以為只是個小小的主題標籤，卻會

主題標籤的比較

在美術館入口的顯眼處，張貼「＃林德羅・厄利什展」的主題標籤，促使發文至SNS。

大大影響和貼文者之間的溝通。

關於主題標籤，我還加入這種巧思。在「林德羅・厄利什展」後期，我製作了實驗性的主題標籤。

那就是「＃林德羅・厄利什展最後一天是四月一日」。最終日原本就是美術館的職責，透過這項主題標籤，希望能夠吸引更多來館參觀的民眾。

不僅如此，附上這項主題標籤的貼文者，還能夠參加抽獎活動，獲得藝術家親筆簽名的月曆。透過這項抽獎活動，超過三百位人士參與抽獎，促使「＃林德羅・厄利什展最後一天是四月一日」的主題標籤持續擴散。

不過，這類活動如果過度操作，

前所未聞的嘗試——「泳池優惠」的效果

不過，各位知道林德羅・厄利什這位藝術家嗎？

喜愛當代藝術或是略微熟悉藝術的人士，或許聽過這個名字。其實在參與這項展覽之前，自己雖然聽過林德羅・厄利什的大名，但是對這位藝術家，絲毫不瞭解。

我檢討自己居然不了解這位藝術家的作品屬於哪種風格，運用這份省思，思考如何促使更多人認識他的大名和作品。因此推出前所未有的「泳池優惠」企畫。

即使從未聽過林德羅・厄利什的大名，看過【卷首照片2】，或許有人會想起：「喔，原來是創作這件作品的藝術家啊。」這件〈泳池〉作品是體驗型的裝置作品，在石川縣金澤市當代美術館——金澤二十一世紀美術館是常設展示作品。

反而會招來用戶的反感，這種狀況，請容後再以具體實例說明，因為必須考量帳號的整體均衡感，所以還請各位注意運用。

不知是否這項抽獎活動奏效，越逼近展期結束，展場湧現越多來館參觀民眾。這股堅持到最後的拚勁，才能締造出入場人數超過六十一萬人、令人欣慰的佳績。

作品表面看起來像是人在水中，但其實是在透明玻璃上方倒滿水，水面下另有入口能夠進出，是一件能從內外兩側觀賞體驗的作品。

這件作品也是「曬IG」的熱門作品，很快地以IG為中心，引發各種話題討論。

池優惠」宣傳活動。

如何製作出簡潔明瞭，易於廣傳的資訊，讓更多人知道森美術館即將主辦的展覽，就是打造〈泳池〉的那位藝術家個展？我絞盡腦汁，左思右想，終於想到可說是前所未聞的「泳票優惠。只看文字說明，或許毫不吸引人，重點是出示在其他美術館拍攝的作品照片，在森美術館就能夠獲得優惠這件事。

宣傳活動的內容是民眾在森美術館售票處出示〈泳池〉照片，就可以獲得森美術館的門

而且透過這項優惠，促使大眾重新認識在金澤二十一世紀美術館創作〈泳池〉的藝術家就是林德羅‧厄利什，這項訊息，我也希望能夠獲得轉傳擴散。

透過這項宣傳活動，成功地吸引到曾經在金澤二十一世紀美術館體驗過〈泳池〉、或是知道〈泳池〉的民眾，覺得「這次的展覽如果是那件泳池作品的藝術家，應該很有趣喔」，並願意前來參觀。

甚至於透過森美術館的展示，說不定有許多人為了體驗〈泳池〉，而前往金澤。

執行這項宣傳活動時，我當然徵詢過金澤二十一世紀美術館的意見，所幸館方理解企畫

的宗旨，首肯允諾，因此能夠順利執行。

透過這次的宣傳活動，兩間美術館得以在SNS上相互推文，獲得非常寶貴難得的經驗。而且，金澤二十一世紀美術館的「社群小編」，還利用「泳池優惠」前來體驗呢。然後，「社群小編」再將「泳池優惠體驗」在金澤二十一世紀美術館的官方SNS上發文，森美術館也回覆感想，相互轉推。

原本都是形象嚴肅的美術館，透過共通的藝術家，運用SNS帳號互動發文，實在是非常珍貴的經驗。

森美術館的推特帳號，當時已經有超過十五萬以上的追蹤者，透過兩館的互動，就有幾十萬人看見〈泳池〉資訊。

森美術館的優勢，或許就在於能夠迅速執行這些想法的靈活性。森美術館是森大廈企業經營的私立美術館，經過公司組織的調整和書面請示，計畫就能夠推展，而且，決議十分迅速。只要認為「可行」的企畫，立刻向上層提出申請，就能夠陸續推動宣傳活動。因為這種靈活彈性的環境，「泳池優惠」才得以誕生。

從「電競運動」懂得必須意識到看不見的對手

在此岔題聊聊別的話題。國中時，我非常熱中當時流行的對戰型格鬥遊戲。我玩得非常投入，贏得地區大賽，甚至還參加全國大賽。現在這種遊戲比賽稱為電競運動。

曾經玩過對戰型格鬥遊戲的人，肯定知道在對戰時，一定層級以上的實力參賽者，不會使出所有技巧，重點在於獨特的氛圍，簡單來說就是「時機」。為了在緊張戰局當中獲勝，必須透過螢幕解讀對手的心理，預測未來招數。

透過畫面判讀看不見對手的心理，我認為SNS和電競運動相當類似。無論是發文內容的製作方式、抓緊推特趨勢上傳主題標籤的時機、多張圖片的排列順序等，每每都需要判讀用戶的心理，想像可能產生的反應，運用各種招數發文。在遊戲世界當中，這種戰術能夠引起強大的連鎖反應，稱為「Combo連續技」。

森美術館的推特帳號，目前約有十七萬追蹤者，如果馬虎不用心，很容易將十七萬人視為一個整體，等於是沒有意識到對手的狀態。這種狀態常會導致進行不順利，帳號的發文會像是在臺上手持擴音器高聲吶喊，卻任何訊息都無法傳達到大眾的心底，變成「冷漠的帳號」，原本熱心追蹤的用戶也會逐漸遠離。

在電腦或手機的螢幕背後，都是有血有肉的人。十七萬人不是一個整體，而是十七萬個「一對一的關係」。

常有人諮詢「如何才能增加追蹤人數呢？」我都會先告知對方，必須意識到SNS是一對一的關係，要和螢幕後方的用戶建立友好關係。簡單來說，**發文時的最基本態度，必須抱著向親友、家人說話的心情。** 如此一來，才能將自己的帳號化為眾人喜愛的帳號。

增加追蹤人數的花招總是不斷推陳出新，但是這種基本態度通用於所有SNS，是一種普世態度。因為，所有SNS面對的都是人。

當各位意識到追蹤者都是一個個活生生的人時，就能尊重對方。在經營SNS時，重要的是必須為對方著想，具有不強迫推銷己方想法的彈性。

當這種態度透過SNS傳遞給對方時，就能夠建立起帳號的信賴性，建立帳號的品牌形象。

本章以「林德羅‧厄利什展」為例，介紹森美術館在運用SNS上的部份方式。下一章將介紹更具體的運用技巧，以及處於變化不斷的美術館，目前所面對的最新潮流。

第一章 「開放拍攝」的浪潮改變藝術

「文化和藝術應該凌駕於經濟之上」

本章首先談談森美術館。

森美術館位在東京六本木「六本木新城森塔」的最上層，是一間當代藝術的美術館。展場面積一千五百平方公尺，每年主辦約二‧五次企畫展。二〇〇三年十月開館，二〇一八年迎接建館十五周年。

本館是森大廈株式会社經營的企業美術館。曾有人提問，森大廈是都市開發業者，為什麼成立美術館呢？

成立源由是森大廈株式会社的第二代總經理森稔，他想以文化設施做為六本木新城都更開發事業的核心，而且是人人皆能看見的視覺形式，因此在森塔的最上層設置當代藝術的美術館。

森美術館的創設者森稔，將都市當中吸引人、物、金錢的力量稱為「磁力」。在思考東京都更計畫時，他深深感受到文化是這座都市不可或缺的重要元素。

森大廈株式会社的智庫森紀念財團都市戰略研究所每年發表的指標「世界各大都市綜合力排行榜」，在二〇一八年，繼倫敦、紐約之後，東京位居排行榜第三名。這項排行榜每年

▶世界各大都市綜合力排行榜

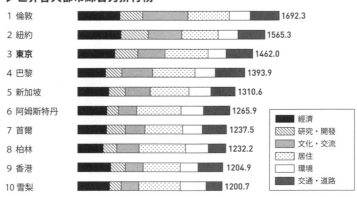

1 倫敦		1692.3
2 紐約		1565.3
3 東京		1462.0
4 巴黎		1393.9
5 新加坡		1310.6
6 阿姆斯特丹		1265.9
7 首爾		1237.5
8 柏林		1232.2
9 香港		1204.9
10 雪梨		1200.7

■ 經濟
▨ 研究・開發
▧ 文化・交流
▨ 居住
□ 環境
■ 交通・道路

出處：森紀念財團都市戰略研究所『Global Power City Index 2018』
URL http://www.mori-m-foundation.or.jp/pdf/GPCI2018_summary.pdf

公布，透過「經濟」、「交通・道路」、「環境」、「研究・開發」、「居住」、「文化・交流」等六個項目，評估各城市的積分。在計分項目中，有「文化」一項，是都市力的重要要素。

現在不是只有國家之間的競爭，而是都市相互競爭的時代。亞洲各國的都市隨著經濟成長，潛力急速提升，東京這座城市要如何提高「磁力」、也就是一般所言的吸引力呢？其中「文化」就是重要的元素。

在這層緣由之下，在六本木新城森塔最上層的五十三樓，森美術館竣工。

在辦公大樓當中，越高的樓層通常租金越貴。考量到收益性，高樓層多半規畫做為辦公空間的租賃事業。可是，森稔堅持在森塔的最上層設置美術館，做為都更的象徵。

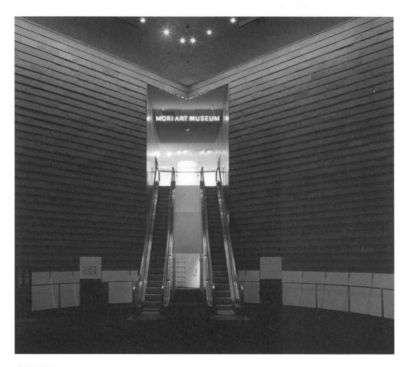

森美術館入口

因為他希望透過文化、藝術的力量，從六本木這個街區，提升東京整體的吸引力。然而由於牽涉到收益性的問題，過程當中曾出現反對在高樓層設置美術館的意見。即使如此，森稔堅持「文化、藝術應該凌駕於經濟之上」。如同字面敘述，他真的將森美術館設置在森塔的最上層。

於是，六本木新城在「文化都心」的概念之下，開館營運。

森稔在二○一二年過世，但是他的理念「文化、藝術應該凌駕於經濟之上」，仍然承繼至今。而且這項理念也適用於ＳＮＳ，其重要之處請容後再述。

在文化的訊息傳遞方面，每年一次以街區為舞台，舉辦藝術活動「六本木藝術夜」

（【卷首照片3】）。這項活動是將當代藝術、設計、音樂、影像、表演等各種作品匯集、展示在六本木的街道上，是一夜限定的藝術祭典。

不僅限於六本木的美術館，整座街道都成為文化發源據點，每年都吸引數十萬人前來。

我也負責這項活動的ＳＮＳ運用。

二○一八年，「森大廈數位藝術博物館：EPSON teamLab Borderless」在台場開幕

（【卷首照片4】）。在這座博物館當中，能夠體驗到身歷其境和互動式的影像，從開館初期就蔚為話題，僅僅五個月就達到一百萬參觀人次，成為高人氣的設施。

館內的作品當然開放拍攝照片和影片。除了一般來館參觀的民眾之外，還有海外名人前來造訪，透過ＩＧ不斷地發文介紹館內展品，所以不僅是在日本，在海外也深受矚目。透過這類的文化執行策略，提高都市吸引力，森大廈的文化事業仍在加速前進當中。

「社群小編」是客服最前線

目前我在職的森美術館隸屬於森大廈企業，我隸屬其中的行銷團隊。既然是企業，當然免不了人事異動，所以我曾經歷負責過不同的業務。

之前，我曾擔任森大廈設施的客服、公關和企畫等職務，歷時數年，這些經驗對目前的ＳＮＳ職務大有助益。

ＳＮＳ透過網際網路，是一種看不見對方的雙向溝通，誠如前篇所述，螢幕背後是一個又一個有血有肉的真人，在某種意義層面上，ＳＮＳ可說是客服最前線。

因此，我認為**熟悉企業現場的人員負責管理ＳＮＳ最為理想**。如果不了解顧客的心情，單向地發文，很可能導致難以預測的狀況，更可能引發最糟糕的網路一面倒砲轟。客服的訣

窺在於靈活運用ＳＮＳ。在企業或組織當中，不知道如何挑選ＳＮＳ管理員時，無論哪類業種，可以挑選平常在現場第一線和客人接觸、或是曾有相關客服經驗或專業經驗的人士。

如果挑選理由是「擅長數位技術」、「本人表示很喜歡ＳＮＳ」，後續恐怕多災多難。

然而，不慎指定毫無客服經驗的人員管理ＳＮＳ時，為了培養資訊蒐集能力，應該**儘**量設法前往現場親身體驗，實地感受顧客的需求、困擾之處。

如此一來，自然而然地就能了解應該撰寫哪些貼文內容，且能打動人心。

持續挑戰「開放拍攝」的森美術館

緒論曾敘述美術館內開放拍攝，以便吸引顧客來館參觀。

森美術館的使命在於「以『藝術和生活』為最高指導原則，打造多采多姿的社會，在生活隨手可得之處都能夠享受藝術。」因此，館內整體環境願意積極創造嶄新價值、挑戰全新嘗試、吸收新奇事物。開放拍攝是一項深具森美術館風格的嘗試。

多虧這項嘗試，藉由ＳＮＳ將來館參觀民眾和美術館連接起來，形成資訊傳遞的良好循環。

回顧拍攝解禁的二〇〇九年，當時推特介面才剛推出日文版，SNS一詞也還未像現在如此盛行，當然IG也尚未問世。

當時智慧型手機持有率還不普及，在這種狀況中，果斷決定解禁拍攝的理由是認為部落格為個人傳遞訊息的園地。為了促成口耳相傳的效果，所以行銷策略之一就是開放拍攝，希望能為欣賞門檻仍高的當代藝術，提供更多的附加價值。用戶在各個場所拍攝照片或影片，透過SNS傳遞的文化，其實是在幾年之後才開始盛行，森美術館的拍照解禁算是領先時代的挑戰。

館方預測「開放拍攝的美術館」肯定會招致議論，即使如此，這也是執行這項政策的重要意義。美術館計畫提供參觀民眾拍照的展間，存在著作權問題的阻礙，隨著展覽和作品的不同，有時候可能無法開放拍攝。可是，在SNS尚未普及盛行之前，森美術館努力成為「開放拍攝的美術館」，這份態度最近獲得理解，更多人士願意推廣參與，是令人樂見的現象。美國的許多美術館允許拍照，甚至可見趴在展間地上寫生的孩童。相對地，日本並未制訂合理使用的相關規定，所以合理使用的範圍之內，並不構成侵犯著作權。美國認定這類行為屬於合理使用的機會，以及將藝術推廣到生活各個層面的方式。

森美術館的這項嘗試，能否在業界掀起波瀾仍是未知數。不過，應該提供更多思考著作權的機會，以及將藝術推廣到生活各個層面的方式。

最近，許多藝術家本身也愛用SNS，並了解其重要性，所以不反對開放拍攝，並能

▶標示範例

作品照片

藝術家名／作品名：○○○○〈○○○○○○○〉
本張照片根據授權條款「姓名表示－非商業性－禁止改作2.1日本」獲得授權。

理解館方的想法。

有些藝術家甚至要求森美術館官方帳號發布更多貼文。能夠和藝術家商量ＳＮＳ的運用，算是當代藝術特有的現象。

森美術館在確認展出作品契約時，也會一併確認可否攝影。最近，配合ＩＧ「限時動態」的普及，除了確認能否開放拍照，也會確認是否允許影片拍攝。

每件作品要取得許可，都需要詳細周到的討論交涉。例如「林德羅・厄利什展」是個展，只需要取得一位藝術家的承諾，就很容易開放拍攝所有作品。可是，如果是多位藝術家參與的聯展，藝術家所屬著作權管理團體各不相同，情況繁複，就不易統籌辦理。

森美術館希望盡量滿足觀眾自由拍攝的樂趣，但是也必須預防未經許可的商業利用，所以制訂使用規則「創用ＣＣ（Creative Commons）」。

創用ＣＣ是國際性的著作權使用規則，表示「自由拍攝的合理範圍」。例如「浩劫和美術力量展」就在展場入口公布上方圖示的規則。

運用「創用ＣＣ」的架構，能夠制訂詳細規則。

作品是藝術家嘔心瀝血的創作。在保護作品的原則下，分享給所有人，並透過藝術家本人、參觀民眾、美術館傳遞介紹作品，就是最理想的享受藝術模式。

重點在於打造出鼓勵拍攝‧發文的氛圍

許多人對美術館的既定印象是禁止拍攝，禁止拍攝、禁止私語，現在仍有許多美術館如此，並無不妥。反而是森美術館必須不斷宣傳館內開放拍攝，民眾才能瞭解。

森美術館在館內顯眼處的公告，請參見次頁。左側設計是以前使用的公告。上面刊載ＩＧ、臉書、推特的品牌商標，民眾立刻就能了解館內不僅開放拍攝，也允許在ＳＮＳ上發文。

最近，館內改用右側的設計，大刀闊斧地刪掉臉書和推特的品牌商標，放大ＩＧ的品牌商標。館方時常透過這種實驗，調查分析目前的動向。這次的設計更動，來自於推測「ＩＧ＝照片」的印象已經深植人心，這種設計更能傳達開放拍攝的訊息，而且單純認為ＩＧ品牌商標的辨識性更高。

在館內顯眼處公告開放拍攝

此外，新的設計還放大了主題標籤，更明白表示鼓勵SNS發文，多多益善。不過，「拍照並分享」的文案則縮小，更索性刪除說明式字句「您願意在SNS上分享展覽實況嗎？」因為使用前案設計時，仍常有來館參觀的民眾詢問：「拍好的照片能不能上傳SNS呢？」使用右側設計之後，這類提問減少了許多。

從管理SNS學到的經驗是一般人很少閱讀貼文的內容。SNS的貼文，通常**受到眼見瞬間的印象而判斷。**所以，思考公布的告示時，我也比照SNS貼文辦理，以眼睛所見到的瞬間「秒速」進行考量。

在森美術館內設有Wi-Fi。

相較於追蹤人數，重要的是「互動率」

接著來看看SNS的追蹤人數。

館方想要傳達的訊息，必須立刻進入民眾的眼界之內，而且可以瞬間理解。所以，館方不斷地實驗上百種模式，試圖找出理想的告知方式。

此外，館內備有免費Wi-Fi服務，也定期告知來館參觀民眾。其實，很少有人在展間就立刻連上SNS發文，通常是離開美術館之後才發文，因此使用館內Wi-Fi當場發文的人並不多。可是，告知館內備有Wi-Fi，能夠打造SNS發文容易的印象。重點就是必須透過各種方式，才能建立美術館所抱持的態度。

▶主要美術館的SNS追蹤人數（截至2019年5月10日）

	Instagram	Twitter	Facebook	總計
森美術館	120,026	173,854	120,782	414,662
東京都美術館	—	162,745	22,261	185,006
國立西洋美術館	—	10,573	28,184	38,757
國立新美術館	43,250	250,690	32,830	326,770
金澤21世紀美術館	—	36,728	1,895	38,623
橫濱美術館	—	141,279	8,258	149,537
根津美術館	—	31,398	35,846	67,244
三得利美術館	—	96,868	—	96,868
東京都庭園美術館	15,402	114,030	21,775	151,207
上野之森美術館		2573	4,341	24,914

從上圖統計表就可看出將臉書、ＩＧ、推特的追蹤人數加總，森美術館約有四十一萬，成為日本國內總計追蹤人數最多的美術館。

其中當然有重複的追蹤者，在此真心感謝民眾願意多方追蹤。要評鑑帳號的傳遞訊息力和影響力時，追蹤人數是重要的指標數值。

然而，矚目焦點不應該擺在追蹤人數上，重要的是有多少「按讚」、「轉推」，也就是「互動率」。

互動率是表示貼文獲得多少積極反應的數值。以推特為例，「轉推數」、「按讚數」、「圖像點擊數」、「個人檔案點擊數」、「連結點擊數」等對該則貼文的所有行動或反應的合計數值，除以總曝光次數（該貼文獲得讀取的次數），所得數值就是「互動率」。換句話說，從獲得讀取總數，了解該則貼文究竟獲得

多少興趣反應的數據。

根據追蹤人數規模的不同，推特一般的互動率也隨之不同，如果是和森美術館同等規模的帳號，互動率約百分之一～二。如果超過百分之三，表示是優質內容的活躍帳號。承蒙各位的熱烈支持，森美術館帳號的貼文，曾獲得百分之五以上的優異成績，是相當活躍的帳號。

另一方面，有些帳號的互動率低，和追蹤人數呈現反比。這種SNS帳號通常是追蹤者要蒐集情報之用。例如，在展覽的帳號當中，有些帳號頻繁發文告知展間的人數多寡、周邊商品的進貨資訊等。

高人氣的展覽，在週末或展期後半時，入口處大排長龍，有些時段常需排隊等待多時。每個人都希望盡量避開擁擠時段，所以會追蹤美術展帳號，以便即時更新了解目前的人潮狀況。類似這種情形，這些追蹤者只是為了蒐集資訊才集中關注該帳號，並不算是美術館的忠實支持者，所以反應互動率通常不高。

這種推特的用法，不會出現在互動率上。但是對於用戶而言，公布等待時間等必要資訊的貼文，為用戶著想，具有親切感，容易營造好感度。

互動率變低的帳號，通常是藉由廣告獲得的追蹤者，或是受到獎品宣傳活動的吸引而增加的追蹤者。這些追蹤者根本不是該帳號的粉絲，多半是暫時性的追蹤，結果就會變成互動

率低的「空洞帳號」。

可是，推出廣告增加追蹤人數，用戶因此得知官方帳號。至於後續策略會促成熱心粉絲，還只是跟風粉絲，就得仰仗「社群小編」的功力了。

並不是追蹤人數多就穩當，關鍵在於**擁有多少活躍追蹤者**，質量均衡並重才是關鍵。

不過，也有相反的狀況，那就是我兼任的六本木新城展望台「東京城市景觀」ＳＮＳ帳號。

雖然，展望台不似森美術館每天活躍發文，但是只要在ＳＮＳ上傳從展望台拍攝的風景，反應都非常熱烈，互動率比森美術館還高，然而追蹤人數卻不見成長。

大家對漂亮風景照片的反應都很捧場，所以產生大量的「按讚」或「轉推」。可是，並未順勢追蹤「東京都市景觀」。換言之，帳號定期獲得數千筆的轉推，有時也會「爆紅」，但從按讚或轉推要變成帳號的追蹤者中間卻有一道鴻溝讓人裹足不前。

展望台和美術館是領域完全迥異的帳號。我打算多方分析，設法促成那些為展望台推文「按讚」的人成為粉絲，待我覺得良方，或許還能應用到美術館帳號上。

追求的不是「有趣的貼文」

看到本篇的主題，各位或許會心生疑問「為什麼呢？」

在研討會或演講的場合，企業的SNS管理員常提出各種問題，很多人士都認為這項主題是管理SNS的最重要關鍵。為了將自己管理的帳號打造成為「具有傳遞強大訊息力道的SNS帳號」，每天的貼文內容非常重要。不過，大家似乎都遇到挫折。

第一個煩惱是找不到有趣的梗，或是不知道貼文內容該寫些什麼……結果從此再也沒有新貼文。

第二個煩惱是自己覺得有趣的貼文，反應卻意外平淡，未能獲得轉發擴散。

請重新看看森美術館的貼文，各位覺得內容都是「有趣的」嗎？其實有趣的貼文並不多。貼文的主要內容都是介紹展覽和作品、活動資訊、設施資訊等，幾乎都是基本事項。

笑料不是那麼容易就能信手拈來。自認有趣、刻意的舖梗，通常都會被用戶看破手腳，自然不願捧場，導致冷場。而且將來審視時，容易在動態時報上成為「非專頁既定屬性」的貼文。當然，「社群小編」的搞笑功力一流，或是不怕冷場、百毒不侵，則另當別論……。

與其全力搞笑，其實我注意的重點是「準確傳達基本資訊」。即使是枝微末節的小事，

或許最初會猶豫，認為「發文告知這類瑣碎小事，沒什麼用吧」，但我仍舊會不厭其煩地發文。

來看看具體實例，例如每週五晚上，我會發：「週末來逛逛森美術館吧。」的貼文，並附上展覽的基本資訊和預告影片。誠如文字所述，貼文內容提供民眾在考慮週末的「外出目的地」時，做為考量的選擇之一。

貼文中未刊載展覽的詳細內容或是藝術家資訊，只有基本資訊。

此外，不同於一般要招攬民眾來館參觀，每週二約在早上七點，會發文告知「週二開放參觀時間至下午五點」。平日開放參觀時間到晚上十點，只有週二開放到下午五點，以便進行保養維護（【卷首照片5】）。

少有美術館會如此溫馨提醒，開館時間多半只刊載在官方網站的參觀時間欄內，稍微貼心的美術館會寫在SNS的個人檔案欄。

有些追蹤者可能會覺得「嘮叨囉嗦」，不過當我的腦海中浮現不知道下午五點閉館的民眾，吃到閉門羹而失望的神情，我就認為必須發文。或許是因為我長期在第一線現場直接面對民眾，所以才會有這種想法。

多次貼文告知相同訊息，老實說，身為SNS管理員，內心時有掙扎，畢竟不希望遭到誤會，認為社群小編偷懶不用心，不斷重複傳達同一件事。所以每到發文時刻，我總是猶豫難決，進退兩難。

身為SNS管理員，我當然希望貼文能夠更為有趣。

然而，觀眾是否需要這類貼文呢？有趣的貼文、深受矚目的貼文，我總覺得這是管理員自我滿足的產物。官方帳號應該有更多需要傳達給用戶的資訊，或傳遞用戶希望得知的消息。

對於不斷重複發文告知基本訊息，身為管理員，我深感抱歉，不過只要了解「動態時報是流逝的事物」，就能夠判斷仍有很多用戶是第一次看到這則貼文。

瀏覽各行各業的企業SNS帳號，發現企業帳號管理員打造「爆紅貼文」、「超酷幕後花絮影片」、「藉由SNS促銷」等的企圖顯而易見。

可是，螢幕另一端民眾的需求肯定不是這類事項。

縮時影片（影片拍攝製作方式像是快轉一張又一張的照片），也多半都是貼文者自我滿足風格的影片。

森美術館也曾發過縮時影片，可惜並未獲得預期的反應。分析這次的失敗，得知敗因在於發表縮時影片的目的，是為了取得民眾的認知度。

如果影片中的對象原本就已經廣為人知，透過縮時拍攝對象物品的製作過程，影片在公開發表之後，就能夠獲得成效。

例如，著名建築物在竣工前的建造軌跡，或是眾所周知的卡通人物插畫在客機上的描繪

過程。如果知道影片中的對象，就能夠享受過程。

相反地，如果是無人知曉的事物，就只是從頭到尾快轉一項不明事物而已。觀眾會有：

「上載這種不知道成品為何的影片，實在枯燥乏味，努力看到最後，還是不知所云⋯⋯」的感想也是正常的。

換句話說，順序在於必須先知道對象事物，才會想要一探背後故事，享受製作過程。若製作目標對象還不認識的事物之縮時影片，只有相關人士才會覺得「製作過程有趣」，一般用戶根本無法融入，也提不起任何興趣觀看。

所以，應該如何獲得認知度呢？

重點在於**必須想像螢幕彼端的用戶，平實地發文告知他們真正需要的資訊**。這是唯一的方法。「社群小編」無須個性化，無須打造趣味貼文。

真正必要的是**「為用戶貼心考量」**。

負責ＳＮＳ事務的人士，請重新審視自己的貼文。做法看似簡單，其實很多帳號都未能達成。

SNS貼文像是「放在河中任憑漂流的詩箋」

SNS的貼文，特別是推特的貼文就像是「放在河中任憑漂流的詩箋」。

只有偶然在河邊的人，才會撈起這詩箋閱讀，通常人都不會注意到，任其在河流中飄浮。因此，如果是必要資訊，應該在各種時間點，重複將「相同內容的詩箋」放入河流。

關於展覽的資訊，我也會挑選不同日子重複發文，頻率大約是每週一次。至於反應是否變得冷淡，答案為否。用戶仍會「按讚」，也願意「分享」。

至今不斷重複上傳的貼文有很多種，特別是「開放拍照」的消息，本身就是難得的嘗試，所以加入了各種巧思。因為一般人已有先入為主的觀念，認為美術館禁止拍照，所以必須透過SNS刷新為館內「開放拍攝」的觀念，重複不斷地告知，才能深植人心。

標題打上引人注目的用詞，例如「您知道嗎？」引起觀眾的好奇，心想：「咦？知道什麼呢？」我會不斷審視貼文內容，從失敗汲取經驗，一試再試。這份工作，每天都必須直接和數十萬人進行角力。

森美術館的海外顧客很多，所以重要消息和基本資訊，都會透過日語和英語進行雙語發文。

再舉一項重複發文的實例，就是展期即將結束時的「倒數」貼文。每天都會發布「閉幕倒數二〇天」、「一〇天」、「九天」、「八天」……（【卷首照片6】）。

這個想法也是來自現場和觀眾應對所得到的經驗，因為在展期結束之後才來到會場的民眾，望著他們失望返家的背影，我感到十分難過，希望盡量減少這類情形，所以每次一定都會進行倒數計時貼文。

此外，展覽最後一天總是特別擁擠。透過倒數，避免民眾都集中在最後一天，可以分散在其他日子造訪。順便告訴各位，美術館人潮稀少的時刻多半在展覽的初期、中期，所以建議想要慢慢欣賞的民眾，盡量避開展期尾聲，趁早參觀為佳。

傳遞基本資訊時，重點在於傳遞「**自己究竟是何方人士**」。例如，有些企業的推特帳號會針對熱門時事發文。如此一來，從動態時報上很難了解這是什麼樣的企業，也無法記住企業究竟提供哪些服務。即使用戶想要推薦帳號，缺乏基本資訊的貼文，也不易分享。

其實，森美術館以前曾經連續發文告知展覽的相關消息，然而卻沒有完全傳達「森美術館正在舉辦什麼樣的展覽」。有一天，我發文告知「非常基本的基本訊息」之後，增加許多分享或轉推，最後追蹤者還增加了。

確實傳達「**自己究竟是何方人士**」，才能夠**連結到品牌認知，讓人了解「這是森美術館的帳號」**。透過這種方式，才能增加森美術館的粉絲。

在經營森美術館的ＳＮＳ帳號時，第一道步驟就是讓大家記住森美術館的館名。其實，直到現在還有人稱「六本木新城美術館」或「森大廈美術館」。

在管理ＳＮＳ時，重點在於不能僅是發布短期、單一的消息或是招攬顧客，還必須同時考量長期的品牌形象。

勿將ＳＮＳ做為官網的誘導管道

推特或臉書的封面相片，以前總是隨著展覽的變動而更新。「安迪‧沃荷展」的展期時，更新成為「安迪‧沃荷展」的視覺。「村上隆的五百羅漢圖展」的展期時，也更新為「村上隆的五百羅漢圖展」的視覺。

如果是家喻戶曉的藝術家展覽，展覽期間會增加許多粉絲，然而一旦展覽結束、更新企畫展的視覺時，這些粉絲恐怕會拂袖離去。換句話說，對這些用戶而言，這個帳號並非是森美術館的帳號，而是一項展覽、一項活動專屬的帳號。

所以，館方將ＳＮＳ封面照片**固定為「森美術館的入口圖像」**。因為森美術館位於森塔的最上層，不易拍攝建物外觀照片，所以只有入口照片最為適合。

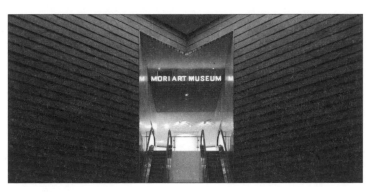

森美術館的推特帳號封面相片

考慮到短期的鮮明印象，或許應該放展覽的主視覺。可是，我反而捨棄這種考量，選擇長期的品牌打造。

海外美術館的情形，容後再行詳述，不過羅浮宮美術館、紐約當代美術館（MoMA）等世界代表性的美術館帳號，大頭貼或封面照片都是固定不變的。我能從中感受到美術館引以自豪之處，各位覺得呢？

帳號名稱也是固定為簡潔的「森美術館Mori Art Museum」。常見在組織名稱後方加上「@」，成為也可宣傳的帳號，例如「@○○○銷售中」。我不推薦這種方式，因為廣告、宣傳的帳號，容易遭到用戶的嫌棄。在後續的章節當中，我會詳述對策，敘述如何才能不淪為看似廣告的宣傳。

此外，推特個人檔案欄的連結，以前曾經刊載官網網址。現在則是刊載IG。目的是希望現在投注最多心力的IG獲得注目，此外也認為SNS不是官網的誘導管道。

事實上，許多帳號都張貼官網連結，主要目的就是做為誘導管道。如果在貼文當中無法詳盡介紹，以「更多詳情請見連結」的方式未嘗不可。可是，既然用戶願意追蹤，如果貼文只有網站連結，似乎就失去追蹤的意義。

SNS用戶自己就能前往官網查詢，卻特地來瀏覽SNS，所以當然應該多下點功夫經營。

我的說法或許有些抽象，但企業或組織帳號的「社群小編」無法展現人格，所以容易形成不具生活感、冷淡的印象。而官方帳號發布的文案，必須設法吸引用戶願意駐足停留，所以資料必須先自行消化之後再提供。不能仰賴連結，必須設法在SNS當中完整傳達。

在前面的章節也曾提及，SNS貼文的重點在於必須意識到「一對一的關係」，像是在向對方說話。而且最近大家不再透過搜尋引擎檢索，尤其是當SNS越來越普及，這股潮流就越來越盛行。

當許多人想到「前去森美術館參觀」時，都會自行前往官網查看，確認展覽的簡介、參觀時間、門票金額、交通方式等。所以，官網絕對不可或缺。

可是，官網不會成為誘發「前去森美術館參觀」的契機，通常是透過SNS等資訊得知森美術館，已經對美術館產生興趣。在這種認知管道之下，官網的職責就是「負責接待」。用戶不易透過官網接觸到偶發性資訊。

64

正如二十四頁問卷調查的數據，顯示能夠引發「這個展覽似乎很有趣」、「前去參觀看看」等實際行動的關鍵，絕對是SNS。以往官網是「主子」，SNS是「隨從」，不過，各位必須了解目前的情勢已然逆轉。

傳遞「溫度」和「心情」的貼文才能打動人心

前篇曾經提到廣告、宣傳式的帳號容易遭到用戶的嫌棄。可是，企業帳號的本意就是促銷商品或是招攬顧客，很容易在貼文中流露出廣告或宣傳的味道。

如何才能不著痕跡，介紹一招簡單的技巧。

那就是**自己拍攝上傳用的照片。**

SNS是公開在大眾眼前的舞台，理所當然地，企業帳號認為必須展現高品質的作品。因此會選用專業攝影師拍攝的當作官方照片、宣傳照片。可是，視角、構圖、清晰度等都太高規格的官方照片，適合紙面媒體、官網，但是在SNS上卻不易傳達清楚。因為精緻度過高，容易產生沒有溫度的冷淡印象，也就是「廣告感」。

當各位傳送照片給好友，表示「我來到了超有趣的地方呢」，應該都是傳送自己拍攝的照片，所以可能有些歪斜或模糊失焦，但是能夠傳達出拍攝者的「溫度」和「心情」。

「社群小編」自己拍照，絕對能夠傳達出「心情」，產生親切感。只要認真拍攝，即使有些歪斜失焦，仍能贏得喜愛，獲得追蹤。

森美術館官網的照片，使用的是美術館為了建檔記錄拍攝的官方照片，並標註版權。以自己的智慧型手機拍攝的照片，只允許用在SNS上，有這樣的區分策略。

SNS多半是和友人、熟人、家人、親人之間的往來為主，屬於「私人空間」。企業帳號如何跨進這座私人空間呢？各位只需想像用戶的動態時報，就能得到答案。

再舉一個消除廣告痕跡的技巧——「**不刊載價格**」。森美術館也會介紹展覽周邊商品，不過，幾乎不刊載價格，只傳達實情，例如「〇〇展的這項周邊商品，在禮品店銷售」。因為只要標上價格，宣傳促銷的味道馬上就出來了。

我極力避免「請大家快來喔」、「請大家下單喔」等這類寫法。前面章節介紹的貼文，我會寫「閉幕倒數幾天！」而不是「大家來館要趁早！」雖然真正想寫的是後者，我仍然克制自己這股欲望，選擇平靜的倒數。

在傳達訊息時，不只是事實，還必須加入人的溫度。

從美術館行銷業務當中，我體認到這項特色。因為，滿載攬客或利益為優先考量的廣

66

告，不適合做為美術館的貼文。美術館是文化設施，透過ＳＮＳ帳號，自己的想法更能傳遞到用戶心中。

各行各業的基本道理彼此互通，事實也證明這項原則促成「入場人數排行榜」名列前茅，所以相信這個想法並沒有太大問題。

開放拍照不僅是行銷戰略，同時也是提供來館參觀民眾的服務：「感謝來館參觀，將館內的感受，藉由拍照帶回家，做為珍藏的回憶」、「原來艱深難懂的當代藝術，其實能夠如此輕鬆享受」等。

ＳＮＳ的確成為集客工具。可是，過度舉辦促進分享的宣傳活動，反而會逐漸失去信用和說服力。衡量基準**應該設在「對來館參觀民眾的服務」層級**，才會產生預期結果。

ＳＮＳ是「秒秒必爭的戰爭」

說來辛酸，ＳＮＳ的文章幾乎無人閱讀。

絞盡腦汁、嘔心瀝血寫出的貼文，很快就被其他大量資訊淹沒在動態時報當中。動態時報的運作架構正是ＳＮＳ管理員煩惱的源頭。在智慧型手機的小螢幕畫面上，貼文在即將

顯示的瞬間，就被迅速滑開。這種現象不僅是企業「社群小編」的煩惱，一般用戶其實也很困擾。

貼文如何才能抓住用戶的眼光，獲得矚目呢？

首先，必須覺悟的是文章幾乎無人閱讀，即使願意閱讀，也只讀第一行和照片。

一般人都是先看第一行，然後目光立刻轉移到照片，只有引起興趣的人才會閱讀本文。

這一連串的行動和判斷，大約只花費不到一秒吧，SNS是如假包換「秒秒必爭的戰爭」。

為了在第一行就引發興趣，根本沒有廢話的空間。**第一行就必須表明該則貼文最想傳達的事項和重點。** 我將第一行設定為該則貼文的「標題」（【卷首照片7】）。

此外，為了可讓用戶「手指停止滑動、暫停在此」，我會加入表情符號等，以便吸引目光。使用過多表情符號會模糊焦點，還會減少貼文的說服力，有時甚至會降低信用度，所以建議少用，畫龍點睛即可。

第二行之後就是本文，也無須前言。**我會設法在第一、二行傳達重點。**例如活動消息，必須優先告知活動主題、日期時間、場所。對活動有興趣的用戶，對「究竟是什麼樣的展覽呢？」產生好奇，才會繼續閱讀本文。如果劈頭先談主辦活動的宗旨，多半立刻被滑開跳過。

在經營ＳＮＳ時，必須設法促使用戶在不到一秒之間就能明白，否則很難獲得反應。以漁夫為例，事前充分準備，然而在關鍵的撒網時刻拖拖拉拉，魚兒當然不會上鉤，同理可推。既然在ＳＮＳ發文，無人閱讀就沒有意義。這個重要的道理也可運用在美術館展覽上。

換句話說，越多人看見貼文，就能夠擴散藝術家或策展人的想法，喚起社會的討論，催生各種價值。費盡心思策畫的展示，無人參觀則毫無意義。

在此介紹一段文字。國立科學博物館（當時為東京博物館）的第一任館長棚橋源太郎（一八六九～一九六一），有日本博物館學之父的稱號，在他的著作《訴諸視覺的教育機關》（寶文館出版）提到：

「（博物館）應該拋棄以往坐鎮一方，靜靜等待參觀民眾的消極態度，轉為積極向世間進行宣傳廣告，召喚參觀民眾，提供各種便利管道，才能充分發揮博物館的功能。招攬參觀民眾其實是博物館的根本課題。如果館內無人，遑論教育、指導等功能。（中略）博物館原本就必須用盡千方百計，推出廣告進行宣傳，吸引民眾來館參觀。」

美術館屬於博物館領域的一部份，所以這項建議適用於所有美術館。

必須用盡所有方法，吸引民眾來館參觀的這項建議，從日本博物館誕生的黎明期，直到

現代，都是共通的課題。

「不說的勇氣」能夠傳達核心

在撰寫美術館SNS貼文時，我時常注意**「不過度闡述作品」**，只傳達事實。例如「舉辦這項展覽」、「展出這件作品」，其他則交由用戶自行感受。

例如二〇一八年，主辦深具企圖心的「浩劫和美術力量展」，藉由面對災害、恐怖攻擊、戰爭、經濟蕭條等各種悲慘事件，探詢藝術的功能和力量。

來館參觀的民眾，欣賞各項主題的陳列作品，也能體驗小野洋子女士的〈難民船〉等各件作品。可是在SNS上，並未針對任何一件作品進行專精解說（【卷首照片8】）。

會場當中的說明或官網的解說文章當然不可或缺。然而身為SNS管理員，我擔心詳細的說明，反而使得各件作品的重要部分遭到輕忽，或是造成單方面強迫推銷看法的印象。

配合展覽主題，展示多位藝術家的作品時，需要取得均衡，不適合專精介紹單一作品。

如果過度主打其中一位藝術家的作品，例如著名藝術家或名作，對於該件作品缺乏興趣的

人，恐怕就會放棄離開，或被誤認為是該位藝術家的個展。

而且，專精介紹並不會擴展「浩劫和美術力量展」的知名度。貼文只介紹「顯眼矚目的作品」，在ＳＮＳ上的確容易獲得效果。但是，必須思考從展覽整體而言，這種貼文的發布方式是否正確。此外，把資訊全都塞進來也會讓重點不易傳達。所以貼文要保持客觀、簡明扼要、只傳達重點。

整理資訊，判斷如何精簡、「不傳達過多」，才能確實告知需要傳達的事項。

同樣道理也適用其他事業領域。在管理員的判斷之下，陸續發文推薦時，有時候會導致用戶不易掌握重點。

ＳＮＳ管理員需注意不強迫對方接受自己的想法，並具備「不說」的勇氣。

缺少預算也能發揮效果的「ＳＮＳ」魔法

將藝術做為商業經營的確不易，森美術館創立者森稔在思考文化的發展和存續時，認為「不能將藝術視為商業」，並倡導文化事業的存續可能性。

森美術館位在六本木新城的最上層，從開館初期就注重如何推展藝術、增加來館參觀民

眾、提供更多接觸藝術的機會等，持續營運至今。

森美術館是以館方自行企畫的展覽為主，根據不同的企畫展，來館參觀人數有所不同，有時獲得大量的參觀人數，有時則否。

預算會根據各項展覽編列，然後執行企畫。我負責美術館的行銷宣傳，公關預算對我而言非常重要，然而在預算內能夠執行的事項有限。因此，負責行銷的人員遇到關鍵時刻，就必須絞盡腦汁想辦法。

首先，應該確實完成可行事項，而非一昧追求成果。

此時，最能從頭到尾發揮效用的工具就是SNS，力道強大，絕對是宣傳的「主力」。這項工具本身並不花錢，但是，誠如前文一路所述，SNS能直接影響集客效應。需要考慮的絕非做不做，而是如果不做，就結果而言，很難說自己已經盡了最大努力。

美術館宣傳的目標就是「來館參觀」。用戶看到SNS之後，有多少人真正來館才是成果。有趣的貼文在網上獲得大量轉發擴散、「社群小編」獲得高人氣，這些都並非最終成果。經營SNS時，需要思考的是如何透過SNS，喚起用戶願意起身前來美術館這座實體空間。

如果要認真研究分析SNS，可能越鑽研越花時間。但若只是歸納整理資訊然後發文，不花太多功夫就能完成。透過本書理解經營帳號的基礎，慢慢熟悉SNS，無須擔心成本花費，就能透過貼文傳達想說的事項。

下一章將放眼海外，談談海外美術館的ＳＮＳ狀況。現今藝術世界中所發生的現象，深具革命性，肯定令各位大開眼界。

第二章 海外美術館的 SNS 最新狀況

「共享」是美術館的起源

在ＳＮＳ普及之下，「共享」一詞成為稀鬆平常的用語，最近還出現「共享住家」、「共享自行車」、「共享汽車」等，「共享」一詞已經擴散到社會各個角落。

其實，美術館的起源就是「共享」，在此簡單介紹美術館的歷史。

法國巴黎的羅浮宮是全球規模最大的美術館，藏品超過三十八萬件、每年超過八百萬人造訪參觀，入場人數在全球美術館中名列前茅。

歷代法國國王居住的王宮──羅浮宮的一角就是羅浮宮美術館，由此可知這些藝術品原本屬於王公貴族等特權階級。

羅浮宮美術館最負盛名的《蒙娜麗莎》也不例外，當時的法王法蘭西斯一世在作者李奧納多・達文西死後買下這幅作品。此後百年，這幅作品一直收藏在王族居住的宮殿當中。

《蒙娜麗莎》怎麼會公開提供給一般市民欣賞呢？起因是一七八九年發生的法國大革命。在革命之後，原本由特權階級獨佔的藝術品開放提供市民觀賞。換言之，就是與市民「共享」。

在法國大革命四年之後的一七九三年，羅浮宮美術館開館。將羅浮宮內的館藏開放市民參觀。像這樣，美術館的起源和「共享」概念息息相關。

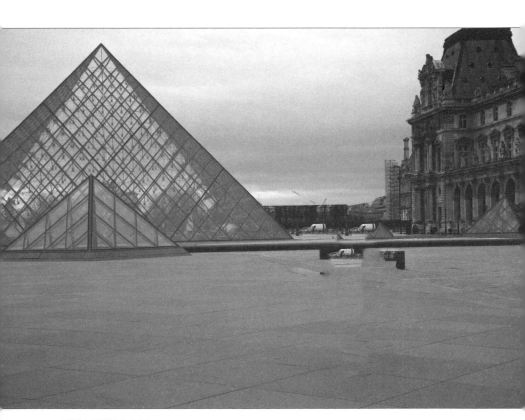

羅浮宮美術館的外觀

大都會美術館的外觀

特權階級的藏品寶庫開放和市民共享，在「第一次革命」之後，經過兩百二十年以上，現在再度興起共享革命。原本只能在美術館內欣賞的藝術品，透過智慧型手機等載體，展開更廣泛的共享。

二○一七年，紐約大都會美術館（MET），根據「公眾領域貢獻宣告（Creative Commons Zero, CC0）」，多達數十萬件藏品開放公眾欣賞。「公眾領域貢獻宣告」意思就是「沒有著作權」，在這項授權之下提供的作品，不僅能夠拍攝，還能夠透過網路下載作品，上傳到SNS，自由使用。

海外美術館已經進展到這個程度，真是令人驚訝。反觀日本，尚待解決的課題仍然堆積如山。這股潮流畢竟才剛起步，今後絕對會加速展開。我們現正處於博物館的「大變革」當中。

海外美術館SNS比全球化企業更具影響力

相較於日本，海外美術館的SNS進展大幅超前，令人詫異。

▶全球美術館SNS的追蹤人數（截至2019年5月10日）

	Instagram	Twitter	Facebook	總計
森美術館	120,026	173,854	120,782	414,662
大都會美術館	3,134,077	4,358,501	1,958,308	9,450,886
泰德畫廊	2,846,037	4,901,620	1,191,565	8,939,222
紐約當代美術館（MoMA）	4,526,831	5,402,746	2,099,353	12,028,930
喬治‧龐畢度國立藝術文化中心（龐畢度中心）	906,343	1,065,435	709,450	2,681,228

上方表格歸納海外主要美術館的追蹤人數。森美術館的推特、臉書、ＩＧ加總起來，追蹤人數共約四十一萬人。然而，美國紐約的現代藝術博物館，僅是推特追蹤人數就有五百四十萬人，英國泰德畫廊（Tate）則有四百九十萬人。

懸殊差距，立見高下。當然其中存在語言不同的原因，全球使用英語的人口約十七億五千萬人。森美術館的貼文設法刊登雙語，就是意識到海外的博物館影響力之故。

紐約現代藝術博物館的推特追蹤人數是五百四十萬人，加上臉書兩百萬人、ＩＧ四百四十二萬人，輕鬆就超過一千萬人。

這項數據究竟有多厲害呢？由於媒體種類不同，無法單純比較，不過號稱全球發行量最大的《讀賣新聞》約八百萬份，各位可了解這項數據的驚人之處了吧。

美術館ＳＮＳ已經成為一個強大的媒體了。

再以紐約現代藝術博物館、大都會美術館，跟眾所

周知的著名企業帳號做比較，可口可樂的ＩＧ追蹤人數是兩百六十萬人，亞馬遜是一百八十萬人，沃爾瑪是一百七十九萬人。

位在一個特定地方的美術館帳號，追蹤人數遠遠超過商品在世界各地銷售的全球化企業。

照理來說全球化企業的商品和服務具有知名度，行銷佔有優勢，但暫且不談這點，先探討美術館的ＳＮＳ為什麼如此「強大」呢？

在探求謎底時，曾經瀏覽過這些美術館ＳＮＳ的人士，肯定相當意外吧，因為這些帳號並沒做什麼特別的事，森美術館也沒有任何特別的方式，只是設法**持續傳遞基本資訊**，非常「平凡無奇」。

帳號總是平實地持續發文告知「事實」，例如正在舉行這項展覽、展出這件作品、將要舉辦這項活動……等。負責經營ＳＮＳ的人士，請再重新瀏覽紐約當代美術館的推特，可能會意外發現「喔，原來這樣就行了啊！」

回到正題，那麼為什麼美術館ＳＮＳ如此「強大」呢？

概括而言，**「文化性貼文」特別容易打動人心**，正如「文化藝術應該凌駕於置於經濟之上」所言。

前篇曾提及企業的貼文容易像是廣告，明顯可見引誘購買商品的企圖。

衡。

想要抓住用戶的心，最大考驗就是如何和自己的目標——「想要銷售商品」這項欲望抗

人心容易接受非廣告或非促銷的貼文

日本的情形又是如何呢？次頁是日本國內民間企業的官方推特追蹤人數排行榜。

將森美術館納入排行榜，現在的追蹤人數是十七萬兩千兩百七十三人，所以是第八十三名。相較於東急手創館、愛迪達、GAP、亞瑟士等銷售遍及全日本的著名企業，森美術館的排名更為超前，成績算是不錯。

不過，我注意到第十一名上野動物園、第三十八名東京動物聯網（都立動物園、水族館）、第四十五名大阪海遊館、第四十六名新江之島水族館、第四十九名京都水族館等屬於博物館夥伴的動物園或水族館，多數都名列前茅。

可愛動物、漂亮魚兒很容易獲得用戶的捧場，證明前述的假設——「文化性貼文」比「廣告式貼文」更易打動人心。

第一名是日本星巴克、第二名是羅森超商、第三名是日本7-11、第四名是麥當勞，這些

82

▶「企業・製造業者」推特追蹤人數排行榜

名次	企業名	追蹤人數	名次	企業名	追蹤人數
1	星巴克	4,590,189	48	Nike Japan	316,420
2	羅森超商	4,029,391	49	京都水族館【官方】	301,810
3	日本7-11	3,138,356	50	Louis Vuitton Japan	285,198
4	麥當勞	2,764,615	82	山田電機	172,296
5	東京迪士尼度假區PR【官方】	2,507,949	83	墨田水族館【官方】	171,333
11	上野動物園【官方】	984,012	84	長崎BIO PARK官方	164,411
12	ANA旅行私語【官方】	961,786	85	旭川市旭山動物園【官方】	164,104
38	東京動物聯網	393,135	90	東急手創館	152,494
39	SEGA官方帳號	368,111	91	水世界茨城縣大洗水族館	149,578
45	大阪・海遊館	340,762	116	Gap Japan	106,359
46	新江之島水族館	331,616	117	ASICS Japan	104,676
47	王者健身	330,173	118	NewDays	104,170

出處：根據meyou「推特日本『企業・製造業者』追蹤人數排行榜」製作

在全國展店的連鎖餐飲、便利商店等「生活相關店家」都招攬到眾多追蹤者。

我曾和星巴克的SNS管理員一起參加研討會，兩人都有志一同地認為「絕對不進行廣告式貼文」。和森美術館一樣，星巴克從不發「推出新商品囉，價格多少，請點選下單喔」這類貼文。

瀏覽星巴克的貼文，發現有著許多讓用戶日常生活更豐富的「提案」，如「星冰樂伴您小歇片刻」、「最愛飲料伴您度過快樂時光」等。

雖然仍是在介紹商品，卻不強迫接受，不使用「來買吧」、「來喝吧」等說法，也不標示價格，這種寫

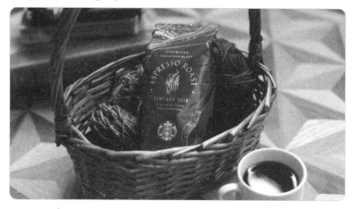

スターバックス コーヒー ✓
@Starbucks_J

フォローする ∨

より深いコクとカラメルのような甘みが楽し
める、スターバックス® クリスマス ブレンド
エスプレッソ ロースト。冬の訪れを感じる朝
は、目覚めのコーヒーで温まりませんか。
sbux.jp/2DigCyi

16:49 - 2018年11月15日

星巴克帳號的「提案」，豐富用戶的生活（@Starbucks_J）

法真是企業帳號的範本。

照片拍攝方式也令人佩服。在一片雜亂當中，擺放一杯咖啡。許多帳號為了凸顯商品，背景都全白處理，看起來就是滿滿的宣傳感。

星巴克注意到這些枝微末節，才能在多家民間企業當中，獲得最多的追蹤者。

各位可以星巴克這個優秀帳號做為範本。如果希望加強自己的ＳＮＳ，尋找適合做為範本的帳號，也是管理員的重要工作。

未經深思的ＳＮＳ宣傳活動導致變成「表面工夫帳號」

相對於星巴克，我看過很多帳號的貼文，堆砌著各種宣傳資訊。「只限現在！結帳金額多少以上」、「加贈免費飲料券」、「追蹤＆轉推本則推文，可參加抽獎，獲得贈品。」一般人都無法抗拒利益誘惑，這種的確是一種招攬追蹤者的方式。

不過，我認為別隨便模仿這種手法。因為，透過這種活動召集得到的追蹤者，都是為了活動才追蹤帳號。

計畫性＋臨機應變＝擴散

前兩篇曾提及動物園、水族館的帳號吸引了眾多追蹤者。拍攝動物，即使是同一隻長頸

等到活動結束，很可能就取消追蹤。所以為了留住追蹤者，就落入必須不斷舉辦各種活動的命運。持續舉辦活動，維繫留住和目標無關的用戶，變得只重視追蹤人數，就容易成為「表面工夫帳號」。

我無意否定宣傳活動，如果擁有充沛的體力和預算，當然不成問題。可是，包括森美術館，許多ＳＮＳ管理員在人力和預算都不足的狀況當中，只能絞盡腦汁、想方設法。所以，我並不建議採用這種方法。

廣告也是同理可推，透過廣告的確能夠增加追蹤人數。可是，這些增加的追蹤者對帳號的忠誠度很低，容易取消追蹤。所以也同樣必須不斷推出廣告，以防取消。

管理員培育的帳號，應該不依賴宣傳活動，而是運用貼文或企業本身建構而成的世界觀，自然而然地吸引真心熱愛的用戶聚集。當然這些都得仰賴「社群小編」的功力。

鹿或大象，每次都各有不同的姿態或表情，這些照片如同一幅幅賞心悅目的畫作，而且一看就懂。可是，美術作品的姿態表情是永遠不變的。

因此，為了避免追蹤者生厭，我會常留心注意貼文內容必須豐富多樣，例如作品照片、展場風情、現場直播演講活動、周邊商品的消息等。

重點在於**上傳的貼文具有計畫性，不是當下的隨意靈感**。在開展之前，我將「林德羅・厄利什展」的三個月展期約略分成三期，組合貼文計畫，制訂前期挑選這類型的消息，中期則是這種告知方式，以及後期需要剔除哪些資訊。

展覽前期的參觀民眾稀少，ＳＮＳ也尚未傳出口碑，所以先貼出簡潔易懂的資訊。展覽中期，評論陸續出現之後，則改為貼出吸引民眾來館參觀的資訊，或是更深入的資訊。展覽後期，則預設展覽已經獲得民眾的認知，就會進行前面篇章所提的「倒數計時」，催促民眾在展期結束之前來館參觀。

我預先判斷用戶所需的資訊，制訂哪段時期需要哪種資訊，階段性發布相關消息。

展覽期間，若突然獲得計畫之外的話題當然會隨機應變，因應處理。例如二○一七年，舉辦印度南部出身的Ｎ・Ｓ・哈沙（N.S. Harsha）個展，展出〈再生，再死（Again Birth, Again Death）〉，作品全長超過二十四公尺，欣賞細節處，能夠見到無數繁星。

展覽期間，「美國太空總署發現七顆和地球相似的行星」的話題在推特上掀起熱議，「＃發現行星」的主題標籤也變得熱門。

二話不說，我立刻抓緊時事潮流，撰寫「在浩瀚宇宙尋找未知行星」的貼文，附上當前熱門的主題標籤以及〈再生，再死〉的照片（【卷首照片9】）。

不出所料，貼文獲得擴散。**將作品與SNS上的熱門主題連結，民眾的意識能夠自然而然地接受。**

這種機會常發生在不期然之間，所以必須隨時打開天線，接收資訊。網路報導、新聞、電視是基本資訊來源，再廣泛累積雜學知識，例如「今天是什麼日子呢？」更能觸動靈感。美術館的貼文內容通常不參雜時事新聞，也鮮有機會反映時事。但是本館正好是當代美術館，得以藉機搭順風車。推特的趨勢主題，以及相關的資訊深具影響力，所以我會隨時確認。

不以「曬IG」的心境創作

提及美術館行銷，各位的腦海中浮現什麼印象呢？如前所述，美術館行銷其實是腳踏實地、循序漸進的累積。主角永遠是藝術家、作品，以及展覽。

前文曾提及企畫和行銷完全獨立作業。因此，行銷部門從來不曾向企畫提出適合「曬

「IG」的展示建議。如果依照行銷所追求的「曬IG」進行策展，展覽必會導致民眾失去興趣。

這類意識到「曬IG」的展示，例如在牆上描繪一雙巨大的翅膀，民眾站在牆前拍照，就像是自己長出一雙翅膀。自拍之後就可上傳IG。但是，民眾真心想在森美術館欣賞這種作品嗎？

其實，從未意識到「曬IG」，也無「曬IG」企圖的創作作品，才能產生熱烈反應，獲得如假包換的「曬IG」效果。偶然才具有趣味。最近的行銷創作都過於在乎「曬IG」。老實說，這個詞並非觀感良好的用語。

獲得六十一萬民眾來館參觀的「林德羅‧厄利什展」，當然從未意識到「曬IG」。所以在IG獲得多則貼文。不過，我覺得這只是其中一項成果。

根據這些經驗，我認為與其企圖為了「曬文曬圖」，推出千奇百怪的企畫、商品開發、店面打造等，**其實基本前提應該是認真製作**。然後，管理員需多觀察用戶關注的觀點，例如「從另一個角度觀賞意外有趣」、「具偶然性」、「外部人士覺得稀奇的原因」，設法捕捉掌握這些細節才是關鍵。

話題餐點「黑洞什錦天婦羅丼」

然而，宣傳道具則屬例外。宣傳道具屬於行銷領域，以「曬IG」的企圖製作，或許能創作出妙趣橫生的作品。

二〇一六年舉辦的「宇宙與藝術展」，協同博物館咖啡廳合作開發「黑洞什錦天婦羅丼」（【卷首照片10】）。為了表現出宇宙，在油炸的什錦天婦羅中摻了竹炭，再點綴鵪鶉蛋和金箔，連米飯都用竹炭去炊煮。

這道限定餐點是和博物館咖啡餐飲部的主廚經過多次討論，才終於誕生的。主廚充分回應我的滿腔熱情──「請打造出能夠全面展現宇宙的餐點！」創造出超乎想像的作品。順帶介紹，雖然餐點在視覺上很有衝擊性，但是口味典雅，是一道美味絕倫的天丼。

再看另一實例。「N.S.哈沙哈沙展」的主視覺色是粉紅，美術館咖啡廳推出的展覽特別餐點是「椰奶番茄風味咖哩雞飯」，將米飯炊煮成粉紅色（【卷首照片11】），請別擔心，當然是使用食用色素。

兩道餐點都掀起話題，尤其是「黑洞什錦天婦羅丼」，連和藝術八竿子打不著的媒體都爭相報導。如此一來，展覽受到矚目、咖啡廳湧進用餐客人，顧客在點餐享用之後，貼文上傳SNS。所有相關人士雨露均霑，皆能受惠。

「黑洞什錦天婦羅丼」的誕生源於「虛舟大碗」這件容器。這個大碗是展覽的官方周邊商品，貼文上傳到推特、臉書等各個ＳＮＳ之後，引起熱烈回響，在推特上竟然獲得一千兩百次轉推。這個大碗的靈感來自於有著「江戶時代幽浮傳說」之稱的展出作品〈虛舟蠻女〉。

原作品就像是一只大碗，設計成周邊商品之後，蔚為話題。

不同於一般企業或個人的帳號，美術館必須顧及到藝術家的想法、展覽的概念，因此不易直接以作品或展覽本身做為宣傳道具。所以，需要跳脫到展場之外，尋找各種可能性，自由發想，創造話題。

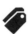

知道之後，更想「親身體驗」真品

有人擔心萬一透過ＳＮＳ，民眾從智慧型手機就能輕鬆瀏覽展覽內容，就此滿足而不願前來參觀。

抱持這種疑問的人士似乎不少。

我認為從智慧型手機畫面欣賞作品，以及親自來到美術館會場欣賞作品，其實是「兩回事」。即使是觀賞影片，也無法真實體會到會場的氛圍。

親自前往會場體驗，具有無法取代的價值。當然，有些人光是在SNS上欣賞展示作品的圖像就滿足了，但，應該有更多民眾因此產生興趣而想到現場。所以必須持續告知，促使這些民眾願意起身出門，來館參觀。

「林德羅·厄利什展」的照片在SNS廣為流傳，仍然締造六十一萬來館參觀民眾的佳績，由此可證，民眾透過SNS欣賞照片，不會因此滿足。反而更想親眼瞧瞧。

人類具有一種特性，對於已經享有評價的事物，無論好壞，總是想要親自確認。所以，舉辦莫內、維梅爾等名畫家的展覽時，總是大排長龍，民眾甘願等待。

撇開這個特性不談，人類就是想要親眼瞧瞧舉世無雙的真品。

例如，前往埃及旅行，想必不會有人因為在課本上已經看過「金字塔」或「獅身人面像」，就認為無需特地前往參觀，反而是想親眼瞧瞧金字塔的真面目，才計畫前往埃及。

如果本尊的確出色不凡，通常會覺得「本尊果然就是不同凡響」、「能夠親眼瞧見，不枉此生」。

如此想來，森美術館展示當代美術，這些作品通常尚無定評，諸多藝術家的知名度仍有成長空間，所以，相較於其他美術館，更需告知、擴散更多的資訊才能被認識。若毫不公開，容易導致民眾認為：「根本不知道是什麼樣的展覽，才不會去參觀呢。」

館方的目的就是吸引民眾前來森美術館，因此獲得民眾的認知度是優先考量。

當民眾親自來到美術館，就能了解在展場不是只有欣賞作品的「體驗」，其實還伴隨著各種體驗。

啟程前往美術館的期待、購買門票，走進會場大門時的豁然開闊感、美術館特有的氣息、參觀之後和友人分享心得、猶豫是否購買會場限定的展覽周邊商品、將拍攝照片發布到ＳＮＳ等。雖然享受參觀的方式各有不同，但是我真心希望各位在博物館中獲得美好的經驗。

智慧型手機的普及、展場開放拍攝的潮流，促使博物館的體驗更為多樣化。在下一章中，將介紹日本首度嘗試推出的嶄新美術館體驗「#empty」。

第二章 森美術館 獨一無二的SNS運用實例

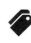

日本首度嘗試「#empty」所具有的可能性

各位知道在全世界各地美術館廣為流行的嘗試「#empty」（空蕩蕩）嗎？這項活動是在閉館之後，當參觀民眾都已離去，讓IG玩家來到無人的美術館中，自由在展場拍照。

「#empty」是大都會美術館在二〇一三的創舉。後來，陸續在古根漢美術館（美國紐約）、冬宮博物館（俄羅斯聖彼得堡）等全世界各美術館展開。

日本的「#empty」則是由森美術館首開先河。二〇一七年的「N.S.哈沙展」，邀請十九名IG玩家享受拍攝的樂趣。

「#empty」的重點並非以商業為目的，而是一種尋找美術館嶄新可能性的實驗。因為是實驗性質，所以主要目的是提供IG玩家盡情享受，並未考慮宣傳或營造話題的成效。

參加者當然無須任何擔保，除了要保護作品，以及貼文附加活動的主題標籤之外，沒有任何條件，可自由拍攝。

館方的原則從未改變，就是為了提供「自由享受拍照的樂趣」。否則，將會充滿廣告宣傳感，對展覽或是IG玩家而言，都無法相互發揮所長。

各位是否曾看過IG貼文加註「#PR」的標籤呢？這是表示「接受委託，貼文進行公關宣傳」。森美術館進行的「#empty」，並非意見領袖行銷的活動，所以無需附上「#PR」

標籤，屬於自由的活動。

接受企業委託進行商業貼文，相較於自己真心喜愛、認為不錯的貼文，兩者的動機完全不同，照片品質也會差異甚大。

透過這項活動，催生許多匠心獨具、不流於俗的照片，上載的許多照片超乎我的預料之外。在ＩＧ搜尋「#emptymoriartmuseum」主題標籤即可觀賞這些照片。請各位務必檢索觀看。

日本首度的嘗試引起熱烈回響，獲得《日經新聞》、《每日新聞》、《赫芬頓郵報（Huffington Post）》等總計九家媒體的報導。在「#empty」之前，來館參觀民眾的ＩＧ貼文一天約三十則，在活動舉辦之後，一天增加到五十則貼文。

「N.S.哈沙」成功打造話題，吸引約三十萬人來館參觀。這項成績在二〇一九年的美術館「入場人數排行榜」排行第九名。

這類活動得以實現，歸功於藝術家的理解和協助。關於「#empty」，N.S.哈沙發表了下述的見解。

「當自己的作品完成時，就不再是屬於我的物品，作品將踏上冒險旅程，我只能從旁默默守護。回想小時候，我騎著腳踏車，追著發傳單大叔，撿起那些到處散落的傳單，然後將

傳單內容轉述給朋友、家人聽。現在只是資訊擴散形式不同，從紙面轉到網路，其實本質從未改變，真是耐人尋味。」（摘自《美術手帖》二〇一七年四月二十六日〈森美術館首次舉辦日本的「#empty」，美術館社群媒體戰略〉）

在「#empty」的催化之下，知道森美術館開放展場內的拍攝，而且也能上傳SNS這件事獲得越來越廣泛的認知。我感受到「開放的美術館」這項認知，具有更深入發展的價值。所以今後將繼續打造享受拍攝樂趣的機會。

「#empty」是從海外美術館起始的數位表現活動，然而可能性不侷限在美術館。只要統合希望拍照人士的意見，就能夠在任何地方舉辦。其實，在橫濱水手足球隊的主場、橫濱國際綜合競技場（日產體育場）、戶外音樂盛會「日本富士搖滾音樂祭」等，都曾經進行過相同的嘗試。

SNS是全新誕生、得以自由表現的工具，發文令人興奮，閱讀貼文也令人開心，是一種嶄新的溝通方式。森美術館希望透過舉辦這項活動，能夠擴展到日本國內的博物館。

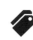

「意見領袖行銷」最理想的形式

因為「開放拍照」，有時會遇到又驚又喜的貼文——海外著名的音樂家、演員、模特兒、企業家等深具影響力的人士私底下前來觀展，並將展場情景發布到SNS上。這時就會產生難以置信的爆量擴散效果。

因為都是本人私下來館，每則貼文都比官方貼文具有數十倍的說服力，可說是意見領袖行銷的最理想形式。

說到貼文借助他人之力，館方也曾經邀請參展藝術家，一同進行SNS企畫的挑戰。二〇一九年二月至五月舉辦的「六本木Crossing 二〇一九展」，館方商請參展藝術家林千步書寫新年號「令和」，然後，拍下她的作品人工智慧機器人「安卓社長」手持「令和」畫框，在五月一日零時零分改元瞬間，加註「#新年號」、「#改元」、「#令和」等主題標籤，上傳推特、臉書、IG（【卷首照片12】）。在IG上，一個晚上就獲得三千個讚。在藝術家的力量、作品的力量、絕佳時機等條件相輔相成之下，展覽資訊獲得大量擴散。在藝術家、意見領袖等參與之下，催生各種化學反應，如果僅靠官方帳號，絕對無法獨力達成。

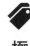

極力促成的〈流星刀〉展示

二〇一六年舉辦「宇宙與藝術展」，在展品部分，我有幸略盡薄力，那就是【卷首照片13】的〈流星刀〉。前面篇章曾提到我對展示內容無權置喙，但是我實在希望能夠展示這把刀。

「宇宙與藝術展」以宇宙為主題，展出〈竹取物語繪卷〉、江戶時代的天文望遠鏡〈反射望遠鏡〉、伽利略撰寫的初版書、teamLab的互動影像作品、湯姆・薩克斯（Tom Sachs）等當代藝術家的作品，琳瑯滿目，豐富多元，是一項老少皆宜的展覽。

當我參加「宇宙與藝術展」企畫會議時，我立刻想起〈流星刀〉。〈流星刀〉是鐵隕石煉成的日本刀，活躍在幕府末期至明治時期的政治家榎本武揚訂製了這把珍稀的刀劍。我有十足把握，這把刀在行銷策略、或是在展覽敘事上，都非常適合本展。

因為，遊戲【刀劍亂舞】已經引爆話題，現在正是「刀劍風潮」的空前盛世。在這股風潮的帶動之下，我注意到日本國內的美術館增加不少「刀劍」展示。所以，這次展覽最適合在森美術館展示這把刀。只要這把刀出場，我深信絕對能為「宇宙與藝術展」締造話題。

我向負責的策展人提案商量〈流星刀〉的展示，同時開始尋訪這把刀目前的主人。幸運的是，我獲知現存的一把長刀已經贈與榎本武揚創設的東京農業大學。

這把捐贈的〈流星刀〉剛好最近完成保養，歸還大學，所以刀劍狀態非常良好，正是展示佳機。最後，館方獲得持有人東京農業大學、捐贈者的協助，順利展出。

展出行銷人員尋來的物件，在森美術館中算是史無前例。當時諸多的機緣巧合，促成事情順利進行，每天我都覺得獲得刀神降臨保佑。

十分偶然的是，我的祖先是日本古代肥後國熊本的刀匠一族，曾經是戰國時代武將加藤清正的御用刀匠。熊本城就是加藤清正所建。時至今日，「同田貫」仍是肥後刀劍的代表，當然在遊戲【刀劍亂舞】中也有登場。

僅是展出〈流星刀〉就已經話題十足，然而身為SNS管理員，我希望打造出更具行銷專業的話題，因此打算仿效遊戲【刀劍亂舞】，將這把刀加以人物化。

沒想到偶然的好運接二連三，打造出全球人氣遊戲【太空戰士（Final Fantasy）】系列人物的藝術家天野喜孝，接到我提出委託製作〈流星刀〉人物視覺的請求時，爽快答應。

此時，展覽已經開展，由於展期時間有限、刻不容緩。在百忙之中，天野老師優先製作〈流星刀〉，實在衷心感謝。

完成的作品如【卷首照片14】所示。

初次亮相當天，天野老師親自到場，獲得諸多媒體的報導。

SNS的反應當然熱烈。在推特上，該則貼文一晚就獲得一百五十萬則瀏覽人數。這

項成績一直獨占森美術館的寶座，所向無敵。

爆紅的原因是什麼呢？其中之一是森美術館將展示作品人物化，具有意外性，並擴散到【刀劍亂舞】、【太空戰士】愛好者之間，引起他們的興趣。這項活動和遊戲迷、推特用戶可說是特別投緣。由此可知，提到自己喜愛的電玩、電影等直接和興趣相關的話題，大家都想要和他人分享。

引人玩味的是，推特貼文瀏覽人數的爆量發生在半夜，看來電玩愛好者偏好在夜晚活動。我記得早上打開推特後，看到暴增的貼文瀏覽人數時，整個人都嚇醒了。

透過這種推動方式，「宇宙和藝術展」吸引二十七萬人前來參觀。這項企畫深具挑戰性，宇宙主題一目了然，促使森美術館獲得更多新的粉絲。

SNS的「直播」機動性最為關鍵

森美術館定期舉辦展覽相關活動，例如邀請藝術家的對談或講座。

藝術家講座是藝術家或策展人和民眾一起參觀館內，解說作品的精彩之處。因為場地大小有限，不得不限制參加人數。同樣地，藝術家對談、工作坊也有其限制。或者有不少民眾

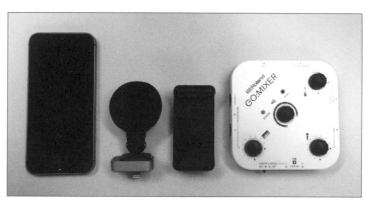

活動現場直播使用的道具

一心想要參加，但是因為時間不湊巧，只能放棄的狀況。

所以，只要可行，我都會嘗試透過網路，進行「現場直播」活動。因為無論是策展人闡述策展理念或藝術家介紹自己的作品，都是非常奢侈難得的機會，只有數十位民眾能夠參與，實在可惜。

執行現場直播時，使用上圖的「攝影道具」，自己拍攝並進行直播。我們準備的道具僅有智慧型手機、收音用的對講機、智慧型手機固定架。

各位可能驚訝於道具之少，然而只要有這些東西就已很足夠。如果必須拍攝存檔用的官方資料紀錄影像，或許需要動用拍攝4K影像的攝影機。現場直播的關鍵在於機動性。現場若有任何狀況，必須能夠立刻前往處理，並進行播放。所以器材越簡單越理想。

尤其是在藝術家講座時，鏡頭必須隨時跟著解說人員，又不能妨礙其他參觀民眾，所以重點在於

輕巧。對於這類直播，民眾並不要求高畫質影像，最優先的考量是順暢地傳遞講座內容。

使用收音麥克風也是考量機動性。最初是智慧型手機外接收音用麥克風，然而，在藝術家講座時，主講人總是一邊走動，一邊解說，很難收音。因此，改請解說人員戴上對講機麥克風，以無線方式收音。

傳輸方法則運用推特公司開發的影像傳輸應用程式「Periscope」。選用這款應用程式，就能使用自己的推特進行直播，如果現場直播狀況獲得轉推，在他人的動態時報上也能直播，擴散效果奇佳。

透過現場直播，能夠將活動狀況傳遞給上千人。影片可在二十四小時之後刪除，也可封存擇日再看，所以累計可達上萬人觀賞。

在現實世界，如果要召集這麼多人，大概需要東京巨蛋球場規模的會場吧。然而，只要使用現在人手一支的智慧型手機，再加上一位「社群小編」，就能夠實現，時代的進步真是令人讚嘆。

SNS還能用來檢索！

SNS的用途不只是傳送訊息，**還可做為檢索道具**，了解民眾目前的需求。

前篇介紹的「宇宙與藝術展」，在開展之前，每週貼文都更換作品。例如本週是〈曼陀羅〉，下週是teamLab的新作，再下週是〈竹取物語繪卷〉，依序發文之後，可獲得相關資訊，例如哪件作品在哪些層面的受歡迎程度等。

尚未開展之前，無法得知結果如何。擔心展示方式能否確實傳達給民眾，結果獲得意外的好評等，事前存有諸多難以預測的狀況。

然而，事前透過SNS進行調查，能夠預測觀眾的反應。根據反應程度，改變廣告等資訊的傳遞方式。

例如以AIBO（機器狗）為概念藝術而著稱的藝術家空山基，他的作品〈性感機器人〉，藉著事前調查，發現中高年男性的反應特別熱烈（**【卷首照片15】**）。

我將這項SNS的反應提供給展覽關係人士參考，減緩不安感，賦予展覽正向的氛圍。所以，SNS管理員可提供的協助仍然很多。

每件作品貼文兼具調查功能，這種作法在多位藝術家參與的企畫展、團體展當中，發揮了相當的作用。擁有各種料理菜色、商品的餐廳或公司，也可試試這種作法，相信最後有助於提高顧客的滿意度。

下一章當中，將更具體介紹經營SNS時，我所運用的專業技術，尤其針對目前最致

力經營的ＩＧ。透過背後故事，介紹森美術館如何進行運用，希望提供各位在經營ＳＮＳ時的靈感。

第四章 「森美術館流」IG和推特活用技巧

追蹤人數急增的祕訣在於「特殊廣告」

目前，在三種SNS（推特、臉書、IG）當中，我特別看好IG。

森美術館在二〇一五年開通IG。我記得當時已經開通IG的美術館，在東京都內只有山種美術館，其他縣市則是位於箱根的POLA美術館。當時IG尚未推出類似推特的轉推或臉書的分享功能，所以官方貼文的擴散效果有限。最初，我抱持著消極否定的看法，認為時機未到。

然而，海外用戶的急速擴增，而且日本國內美術館都尚未將觸角伸及IG，我感受到另類的吸引力，於是打算先搶攻這款SNS市占率。

後來，開通IG的美術館逐漸增加，不過相較於推特和臉書，仍屬少數。可能因為IG是以照片等影像類型的貼文為主，如果需要貼出展覽相關的圖像時，會牽涉到美術館的拍攝規則、著作權等問題。身為相關人員，我推測是整個大環境條件導致美術館難以IG做為有力的宣傳工具。

然而，近年來臉書的影響力下滑。我推測今後在日本，IG將緊追在推特之後，奪下第二名的寶座。

▶森美術館SNS追蹤人數變化圖

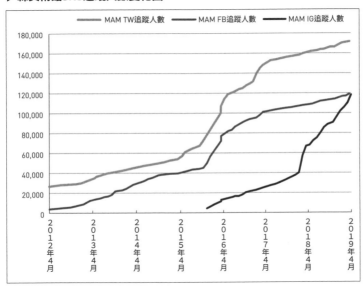

上一頁圖表是森美術館的ＳＮＳ追蹤人數變化圖，可看出ＩＧ在臉書之後急起直追。

二○一九年五月十日，ＩＧ追蹤人數是十一萬九千九百人，臉書是十二萬一百五十人，差距兩百五十人。依照這個步調，不久之後，ＩＧ就能站上亞軍寶座。

從圖表還可得知二○一八年之後，追蹤人數急速增加。探究主因之一在於急速攀升時期，正好在舉辦「林德羅‧厄利什展」。

來館參觀民眾的「林德羅‧厄利什展」貼文當中，很多都附有森美術館的地理標籤（標註拍攝場所）。地理標籤也能成為森美術館官方帳號的連結，森美術館帳號的認知度自然而然地上升，引發追蹤。

另一原因是館方推出廣告。這個突發奇想的ＳＮＳ特殊廣告，才是促成急速增加的最大契機。

首先，這個「特殊廣告」，**廣告連結會引導至ＩＧ官方帳號的首頁**。一般的ＳＮＳ廣告貼文目的就是擴散，也常透過廣告引導至官方網站。例如連結設定為直接轉往「林德羅‧厄利什展」官網，就能引導到官網。

直接轉往ＩＧ帳號首頁的廣告，不屬於任何一種。只要進入ＩＧ帳號首頁，看到多張展覽圖片，立刻就可以了解這是哪類帳號，有興趣的人就會按下「追蹤」鍵。

這項嘗試非常成功，追蹤人數急速增加。當時幾乎沒人注意到這項技巧。所謂事在人

館方推出「特殊廣告」，廣告連結引導至IG帳號首頁。

為，如果有心想要增加追蹤人數，總能想出奇策，一舉奏效。

當時ＩＧ並無增加追蹤人數的官方廣告選項，所以這種手法算是創舉。沒過多久，ＩＧ就搭載了廣告選項，不再需要這種技巧。不過，仍是一個讓人興奮的經驗。

從「關鍵字檢索」聆聽用戶的心聲

森美術館引進ＳＮＳ的分析工具，雖然增加支出費用，不過能夠明確掌握推特、臉書、ＩＧ的運用狀況。

透過分析工具可獲得男女比率、地區、使用裝置等各種資訊，尤其我最在意的資訊就是**追蹤者關注的事項。**此工具會自動蒐集推特個人檔案欄中的單詞，依照頻度高低順序顯示，我經常確認這項資訊。

例如，檢索貼文詞彙含有「浩劫和美術力量展」的用戶，立刻發現許多都是愛好電影、音樂、藝術的人士。所以在ＳＮＳ推出付費廣告時，就以此資訊為基礎，設定目標，以求最大效果。

哪類貼文增加哪類追蹤者，是非常重要的資訊。推特追蹤者一天約以四〇～七五人的速

活用推特用戶的個人檔案探勘結果。（摘自Social Insight）

度增加，有時增加更多。這時就會分析當天貼文的優點為何，以便運用到下次貼文。

此外，ＩＧ沒有直接分享一般貼文的功能，所以「發文時間點」就是重要關鍵。對森美術館來說最具效果的發文時段是通勤和夜晚。具體說來，發文時間會設定在最多用戶瀏覽智慧型手機的時段，如早上七～八點，夜晚六～七點，十點～十一點。

剛才談到分析工具，其實我最重視的是**推特關鍵字檢索**。在數位行銷世界當中，稱為社群聆聽，是一種專門蒐集用戶心聲的手法。我認為在行銷時，最需要珍惜真實心聲。

我的檢索用詞是「森美術館」，或是當期舉辦的展覽名稱。我會隨時確認哪些人進行哪類貼文。根據調查的關鍵字，有時偶然還能發現相關潮流。

如果有分析專用的工具，能夠精密蒐集；即使沒有

避免遭到砲轟的「四S」和「確認功能」

工具，也能在推特檢索進行調查，所以任何人都能夠輕鬆辦到。

將蒐集得來的資訊，區分為正面、負面、以及中立意見，再於公司內部共享。很幸運地，展覽相關的少有否定意見，在浩瀚無際的貼文大海當中，不易撈到負面意見。

有時，我也會轉貼貼文，森美術館追蹤人數約十七萬人，獲得轉貼的用戶必有不同感受。然而，如果都是轉貼的貼文，想要瀏覽森美術館貼文的追蹤者，很可能轉身離去，所以重點在於取得均衡。

如果無法轉貼時，則按讚表達謝意。前面篇章提到螢幕後方是有血有肉的真人，對於貼文者願意表達真誠感想，或是值得參考的意見，我無以親自登門道謝，所以按讚表達感謝之意。

雖然是我擅自推測，但用戶獲得官方帳號「按讚」的話，應該會覺得開心吧。我認為讓用戶「願意為森美術館撰寫貼文」，非常重要。

最近的網路新聞當中，「砲轟」常常成為熱門話題。在SNS上的不慎失言，可能就會造成轟動社會的重大事件。

或許美術館具有文化設施的特質，很少遭到砲轟。然而，為了維持品牌和評價，在SNS發文時，下述四點請特別注意。

① **關於政治或思想的個人感想**

② **關於運動（特別是賽事結果）的意見**

③ **關於宗教**

④ **關於性**

在發文時，SNS管理員必須隨時注意的重點，擷取「政治」、「運動」、「宗教」、「性」四個詞的日語羅馬拼音第一個字母S，稱為「四S」。

這些話題原本就容易遭到砲轟，所以，我基本上保持距離，以策安全。或許有人會疑問運動「有何不可？」因為運動賽事必有勝負，不支持勝方的粉絲大有人在。

政治相關的話題也是如此，尤其是當代藝術的作品也會融入政治訊息，所以在傳遞資訊時，必須非常謹慎小心。

有些帳號會刻意打造引發砲轟的話題，則另當別論。引發砲轟的帳號，通常沒有考量到

螢幕背後用戶的心情，發文時完全不顧他人，只想暢所欲言。觀察貼文瀏覽人數，就可了解即使是平凡無奇的貼文，仍有許多人瀏覽。所以，重點在於必須意識到網路連接的另一端是有血有淚的人。

之前曾遇到一位ＳＮＳ帳號管理員諮詢以下狀況：帳號的貼文內容有誤，且不幸發生在管理員休假的週末，遭到多位用戶指出錯誤之後，被認為是置之不理，而遭到砲轟，等到週一上班時，管理員才發現已經演變到難以收拾的地步。

我認為遭到砲轟的原因有二。

其一是未能及時修正。資訊有誤，受到指正時，如果立刻注意到、道歉並修正，事態就不會擴大。但即使並非故意置之不理，若無立即回應仍會給人帳號默認錯誤貼文的印象。

如果漠視對方憤怒的情緒，對其意見不理不睬，怒火當然延燒難滅。當場修正道歉，或許能夠平安無事，但置之不理就會大事不妙。

其二是確認功能。如果管理員在週末馬上注意到狀況有異，就能避免遭到炮轟。

企業的ＳＮＳ管理員在週末、假日、長期休假時，容易忽視ＳＮＳ。可是，對用戶而言，無關週末假期，所以最好研擬在假期時發生狀況的處理方法。

一個確認動作，十秒就能完成。管理員只要以智慧型手機稍事確認，了解帳號是否「正常運作」，就能降低風險。順帶一提，我的每天功課是確認森美術館的帳號，以及推特的趨

勢主題。

企業SNS帳號擁有眾多支持者，管理員等於是在最前線面對支持者，所以應該具備這種意識。

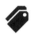

掌握SNS的個別特色，分別使用

常有人提問經營推特、臉書、IG等三大SNS，難道不辛苦嗎？老實說，相當辛苦。

不同於個人帳號，企業或組織開通帳號之後，無法說停就停。而且也必須了解不同社群的特色，區別使用。

推特的最大特色就是能夠轉推。因此，一則貼文能夠迅速蔓延擴散。IG雖然沒有轉推的功能，一則貼文卻能獲得三千個「讚」。

IG是視覺性的SNS，很適合美術館。推特不會發生大量讚數。臉書則是在順利時，能夠獲得一千個讚，就算十分成功。從「濃度」而言，IG完全勝出。

如果想獲得口耳相傳的效果，選擇推特；想要維繫和追蹤粉絲的關係，則選擇IG；

想要重點式傳達資訊時，則選擇臉書。大致而言，就視效果追求橫向的放射狀擴散，或是直線的向下扎根。

以年齡層而言，森美術館的推特追蹤者是二十、三十多歲各半，IG是二十～三十歲前半的女性居多，而臉書則是二十多歲佔少數、三十歲居多，甚至四十～六十多歲也在使用。

除了三大SNS之外，是否存在第四種SNS呢？「LINE」可列入候補名單。最近在LINE分發優惠券的企業越來越多，因此，越來越多的用戶追蹤企業帳號。

目前是二〇一九年五月，森美術館仍在觀望。因為，以目前的規格，LINE追蹤人數設有上限，超過上限，必須支付費用。因為必須投入預算，無法立刻決定。

後續將持續調查，審慎分析這種SNS的制度和效果。

🏷 IG重視的「統一感」和「真實感」

森美術館在推特和臉書的貼文內容之共通部分甚多。不過，兩者的不同點在於推特比較

moriartmuseum ✔・フォローする
Mori Art Museum 森美術館

moriartmuseum Escalator #moriartmuseum #tokyo #Escalator

premiumpages 👍👍👍😊😊

arylyn.f 👏👏👏

♡ ◯ ⤴　　　🔖

いいね！65件
2015年10月1日

ログインすると「いいね！」やコメント …
ができます。

IG開通初期，每天都反覆實驗摸索，例如拍攝森美術館正面手扶梯的影片等。

簡潔，臉書則講求容易閱讀，可是，IG則完全迴異。

前篇曾提及推特的優勢在於消息的擴散，IG則是維繫加強和粉絲的關係，因為這點不同，IG幾乎不會沿用推特貼文照片。

然而，最初IG開通時，我尚未體認到不同之處，無法有效運用。

觀察當時的貼文，回想起自己為了摸索尋找最佳方法，試著拍攝森美術館正面手扶梯的影片、六本木新城的水景等，每天不斷嘗試的時期。

最初感受到回應的是活躍在全球、代表日本的當代藝術家村

上隆，他在日本國內舉辦睽違十四年之久的大規模個展「村上隆的五百羅漢圖展」。展覽不僅獲得畫迷高度的關注，貼文更獲得熱烈反應。

然而，當時我只能使盡全力介紹展覽，尚無餘裕了解IG的性質。森美術館的SNS在村上隆作品力量的推波助瀾之下，獲益甚多。

接續的展覽是聯展「六本木Crossing 二○一六」。這時，IG追蹤者首次出現逐漸減少的現象。

這段時期的SNS策略，針對「六本木Crossing 二○一六」的二十組參展藝術家，各自製作一支影片，上傳到推特、臉書、IG。

策略目的是為了盡量提高各組藝術家的知名度，所以製作告知用的簡短影片，傳遞藝術家和作品的魅力。臉書具有觀賞影片的設定，所以反應不錯，但是IG的反應不僅不佳，追蹤者甚至逐漸減少。

為什麼發生這種狀況呢？經過一段時間的分析之後，原因在於影片貼文的做法。目前，SNS的確是影片內容的全盛時期，臉書的反應通常相當不錯。然而，為什麼IG的反應不佳呢？

問題就出在我過於熟悉推特和臉書，所以也以動態時報的概念上傳IG。

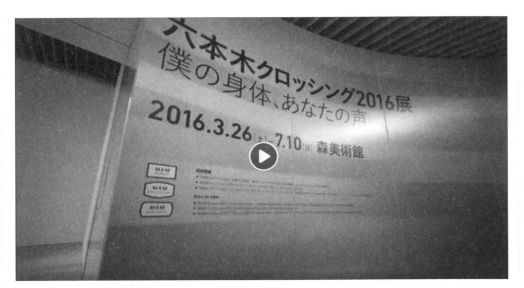

「六本木Crossing 2016」時，為「六本木Crossing 2016」的20組參展藝術家各自製作一支影片，上傳到SNS。

用戶在推特或臉書瀏覽動態時報上的貼文，覺得不錯時，能夠直接按讚或分享。可是，IG用戶多半以首頁評斷帳號。

追根究底，問題就在於森美術館的IG首頁，影片縮圖（擷取部分影片的圖像）幾乎佔滿整個畫面。藉著這次經驗，我了解在經營IG時，**「首頁的統一感和美感」非常重要。**

【卷首照片16】是森美術館目前的IG首頁。IG首頁的重點在於「美化」。

「美」是憑藉個人感覺的行為，很難具體說明，或許可以「具有統一感」加以說明。自己先決定主題，然後貼文不偏離正軌，統一色調、構圖，甚至注意不將橫向、直向的照片交錯使用。

請試著觀察人氣鼎盛IG玩家的首頁，肯定能夠體會何謂「統一感」。

然而，森美術館一年要舉辦多次不同內容的展覽，並有各種限制，營造統一感需要耗費相當心力。

根據創用CC，圖片上傳的基本原則是原圖上載，不進行任何修改。

有些圖片訂有嚴格規定，例如必須標示姓名，或是拍攝作品整體。這是美術館經營SNS特有的難處，以及一般人意想不到的障礙。

相信各位已能了解首頁的重要性。如果加入影片，會破壞統一感。

照片能夠捕捉最動人的瞬間，而影片縮圖則未必。此外，相較於照片，畫質不佳也將導致凌亂不一的觀感。

因此，我判斷必須減少將影片上傳ＩＧ，切換成以照片為主的貼文。不久之後，一張

「六本木Crossing 2016」的參展藝術家片山真理，在展覽最後一天來館拍攝的照片，瞬間就獲得1,130個「讚」。

照片獲得大量轉貼。

上一頁照片是參加「六本木Crossing 二〇一六」展覽的藝術家片山真理，他在展覽最後一天來館時，由我掌鏡拍攝。這張照片在瞬間就獲得一一三〇個「讚」。

這時，我重新認知到原來陸續上傳耗費諸多心力與費用拍攝的影片之策略，和接受端的用戶想法或許有著很大的落差。

IG偏好真實不造作的照片。例如「林德羅・厄利什展」，我拍攝藝術家本人來館時的模樣。

推特或臉書不易傳達這種真實的溫度。可是，在IG當中，這種如實不矯飾的照片才具有「風味」，這項社群工具每每令我驚嘆不已。

未來是影片的時代！

最近經常聽到要人善用影片的意見，例如「接下來是影片的時代」、「可以試試製作GIF動畫喔」。我曾聽過這類業務推薦，也常在研討會上聽到。

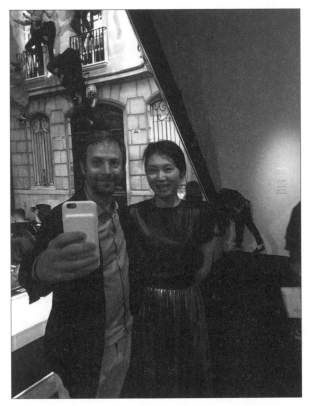

「林德羅・厄利什展」時，拍攝藝術家本人來館模樣，上傳貼文。

對於這項建議，我心存懷疑。

常稱SNS為「秒秒必爭」的戰爭。在動態時報上，瞬間感動人心，才能獲得貼文瀏覽人數，我認為**照片能夠捕捉最佳瞬間，在這場戰爭中更為有利。**

然而，影片無法瞬間觀看，以一秒傳達影片內容應該是不可能的任務。對於忙碌的現代人而言，用戶能否有那麼多時間觀看影片，我抱持著存疑的態度。

今後，透過SNS傳遞的資訊量將持續增加，「秒秒戰爭」可能演化成「〇・一秒之戰」、「〇・〇一秒之戰」。後面將提及「限時動態」已經出現這種傾向。所以，照片將會是最優先的選擇。

談到影片製作，背後需要一定的預算和人手，企業SNS無法上傳以智慧型手機隨意拍攝的影片。

森美術館為「六本木Crossing 二〇一六」量身訂製的二十支影片，經過和動畫製作公司導演的再三討論，才得以完成。影片加入各種巧思，提高完成度，例如加入雙語的字幕，在閉館之後的會場當中，請藝術家演出等。

幸虧獲得各方人士的協助，得以完成多支影片，自己也體驗影像製作的現場，算是森美術館相當大手筆的策畫。

然而，請各位仔細想想，SNS的優勢在於**即使缺乏預算或人手，憑藉智慧和巧思也**

能夠戰鬥。對於必須不斷加入巧思、改進表現手法的「影片」，每家企業能否長期持續呢？

或許今後需要的是低成本製作影片的技巧吧。總之，現在先以照片應變。

目前，我還不考慮在流行的「抖音」、「17直播」等影片SNS上開通帳號。

當然我很願意在抖音介紹森美術館，可是，抖音的主角說穿了是「自己」。例如介紹一

塊蛋糕時，在推特、IG是「這塊蛋糕太好吃了，各位也品嚐看看喔」，抖音則是「我正

在享用甜蜜美味的蛋糕，如何才能自拍地漂亮可愛」，其中帶著競爭意味。

換言之，純粹是用戶的自我滿足，並非是和他人共享，而是相互競爭。官方帳號的任務

在於「擴散傳遞資訊」，所以目前不適合發展這種模式。

上傳影片可選擇「限時動態」

如果一天內就想要上傳影片，推薦IG或臉書的**「限時動態」**，使用輕鬆方便。因為限時動態

在一天內就會消失，無須擔心首頁的統一感和動態時報的展示方式。

只需點選畫面網站，就能夠立刻上傳下一則貼文，搭配二十四小時限定的性質，表現出

▶臉書：測量影片持續收視圖表

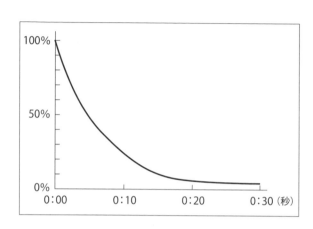

一臉書的貼文最初顯示給部分追蹤者，再視結果判斷擴散規模。在發文後的幾個

臉書的貼文最初顯示給部分追蹤者，再視結果判斷擴散規模。在發文後的幾個

ＳＮＳ管理員共通的煩惱。

給五百位。最近過濾更為嚴格，成為企業十。例如擁有一萬位追蹤者，卻只會顯示濾，觸及率約百分之五，稍高可達百分之有追蹤者。特別是企業頁面多半遭到過臉書不同於推特，貼文不會顯示給所

臉書，用戶願意分享影片貼文。

ＩＧ上傳影片難度較高，但是適合

Post」，藉此通知「有新貼文囉」。片也會上傳限時動態，附註「Ｎｅｗ特殊的用法。當上傳新貼文時，同一張限時動態和一般的通知，我採用比較

即時感。

小時之內，會自動運算按讚數、分享數、留言數等，判斷「貼文內容佳」，才會再傳送給更多追蹤者。

換言之，臉書的**重點在於獲得大量按讚和分享等貼文瀏覽人數，以及取得反應的速度。**這裡有個小訣竅，相較於只有圖片或文字的貼文，臉書的「過濾」功能，對於「影片」的貼文較為寬鬆。所以最初觸及範圍廣，在運算上容易取得良好結果，增加更多擴散可能性。

或許臉書打算積極推播影片貼文，所以管理員當然應該順勢利用。

接著來談談影片的展現方式。在臉書進行影片發文時，我特別注重的是**如何製作「影片最初五秒」，才能吸引目光。**

根據右頁圖表，能夠簡單分析發文的影片，臉書用戶是否觀賞到最後，或是在第幾秒時放棄。

以往製作過無數支影片上傳，只有零星比率的影片貼文獲得用戶觀賞到最後，半數以上的用戶約在最初五秒至十秒之間，就放棄離開。

這項數據意味著用戶在影片開頭五秒，就已經判斷要繼續收看，或是停止放棄。

如此一來，製作影片的祕訣只有一種，那就是在**影片開頭就得開宗明義，促使用戶了解**。從播放開始就需有動態變化，先告知結果。

如何說服推動百分之四十的浮動層呢？

如果影片呈現有些拖延靜止，或是進展緩慢，立刻就會遭到放棄。森美術館臉書帳號中，過往的影片都有封存，請各位可參考看看。

在「村上隆的五百羅漢圖展」中，我注意到這個現象。村上隆獨自製作展覽的預告影片，並提供給館方做為展覽預告片。

這支影片的品質驚人，最初幾秒的內容非常振奮人心。從森美術館臉書帳號發文之後，擴散速度之快前所未見。僅是臉書的播放次數，就創下二十五萬次的紀錄。

為什麼這支影片能獲得如此迅速的擴散速度呢？我多次重複觀賞這支影片，分析得出的理由就是「最初五秒」。鏡頭中，村上先生的作品瞬間交替轉換，再連接到作品製作場面，畫面從開頭就動感十足。

背景音樂搭配得宜，播放著快節奏的樂曲。所以，我認為想要吸引用戶停下不斷滑動智慧型手機的手指，並獲得熱烈反應，重要訣竅就在影片開頭的「動感」。

130

使命。

如何促使曾來過美術館的民眾，能夠成為一來再來的常客，也是ＳＮＳ管理員肩負的

在請來館參觀民眾填寫的問卷調查表中，有一道提問是「請問您是第幾次來森美術館呢？」在「林德羅・厄利什展」時，百分之五十四回答「第一次」。所有的展覽，大約都是首度來訪的新觀眾和常客各佔一半。

我曾經詢問某啤酒公司的行銷負責人，他也是同樣回答。詢問飲用同一間啤酒公司一年的人士，翌年是否也繼續飲用，得到的結果是將近半數會轉換飲用其他公司的啤酒，可見留住常客是非常艱難的任務。

然而，銷售業績還能夠屢屢超過前一年，原因在於掌握的新顧客，超過轉換離去的顧客。森美術館每隔數月就換展，雖然粉絲的結構複雜，但是其中道理和啤酒公司的例子毫無二致。

森美術館的顧客可分為四群：

① 所有展覽會都一定前來參觀的藝術迷　百分之十

② 感興趣的展覽會前來參觀的常客　百分之二十

③ 覺得有趣的展覽會前來參觀的客層　百分之四十

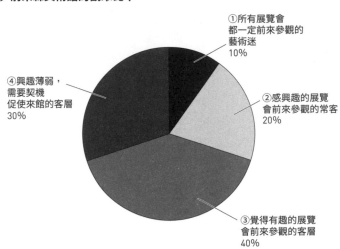

▶前來森美術館的觀眾比率

①所有展覽會
都一定前來參觀的
藝術迷
10%

②感興趣的展覽
會前來參觀的常客
20%

④興趣薄弱，
需要契機
促使來館的客層
30%

③覺得有趣的展覽
會前來參觀的客層
40%

④　興趣薄弱，需要契機促使來館的客層　百分之三十

①和②是主動接收森美術館資訊的人士，時時確認目前舉行的展覽、展期何時結束，並主動積極來館參觀。

相較之下，③④則是被動的人士。在SNS執行的政策當中，**重點在於如何打動③的客層**。如果能夠吸引這層顧客來館參觀，行銷和展覽都能獲得成功。所以我在發文時，總是會思考當哪類資訊推播到③顧客的動態時報上，能夠成功吸引他們來館參觀。

在SNS當中，不會因為一則貼文，就促使來館參觀民眾激增，而是透過每天悉心經營的累積，逐漸反應在來館參觀人數。SNS的特徵就在於逐步提

132

升。

另一方面，促使來館參觀民眾激增的是電視媒體。最近常談到「年輕人不看電視」，或許收視觀眾減少，但是動員能力仍然在。「因為看到電視介紹，所以想去參觀看看。」電視就是具有這種不可思議的力量。

尤其是獲得資訊節目、新聞節目的報導之後，在播出第二天就能明顯看出來館參觀民眾大增。雖然隨著節目播放的時段，效果有所差異，但就像是產生瞬間最大風速，不僅吹動①②的人士，更吹來③的客層，這是電視專具的特徵，民眾能夠不期然地接觸到資訊。

不過，單憑電視也無法創造如此積極的反應，否則，只要獲得電視介紹的所有物品，都能夠熱銷熱賣。因為民眾事前已從智慧型手機、電腦獲得資訊，才會對電視的介紹產生反應。換言之，民眾雖然得知資訊，卻按兵不動，借助電視的推波助瀾，產生來館結果。

在SNS上獲得知名度，再加上電視等其他媒體達成目的。藉由兩階段的作用，成功吸引民眾。當然也能只靠SNS孤軍奮戰，不過，媒體組合更有利於發展，將會是重要策略之一。

第五章

比技巧更為重要的事物

個人帳號的「實驗」也能連結運用到工作

各位可能覺得意外,其實,我並不特別追求或喜好「新奇事物」,只是對於各種SNS及其推出的新功能,不研究就心神難安。

因此,mixi、推特、臉書、Google+、tumblr、LinkedIn(領英)、Foursqure、IG、抖音、Eight 等,只要有新SNS推出,我都來者不拒的試用。

我不抱持任何先入為主的觀念,試用全部功能,**親自體驗,才能得知趣味、特色為何。**

這些經驗都對我大有幫助。

無論是個人或是企業帳號,核心重點都一樣,例如用戶不喜閱讀文字、螢幕背後是活生生的真人、發文不是為了自我滿足、附加標題以助傳遞訊息、希望展現的照片只精挑一兩張等等。

成為SNS管理員,和管理個人帳號並無不同,所以一開始我就約略掌握到訣竅。

悄悄地告訴各位,其實我現在仍在個人帳號當中進行各種實驗。例如上傳大樓等各種建築照片,意外地深受好評,目前追蹤人數超過三千。

我只上傳建築照片,單純是自己「熱愛建築」,不過也如前面篇章,我是為了進行首頁

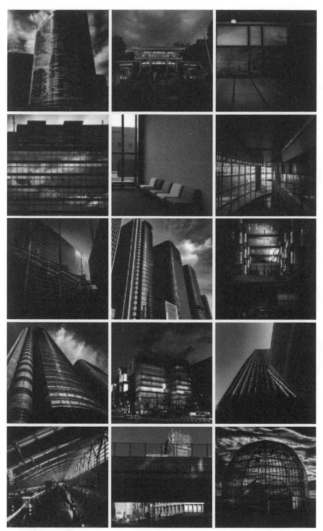

作者個人IG首頁

SNS倦怠時，正是適合「無想一擊」的機會

統一感的實驗。老實說，有時我也會想上傳不同領域的照片。

最近，我刻意以黑白→黑白→彩色→黑白→黑白→彩色……的順序發文。IG首頁當中，一列可並排三張照片，就可形成中間是彩色、左右是黑白的構圖。各位實際看了之後，即可明白，遵守這個規則，就能產生統一感。

許多人在開通IG初期，都只能摸索嘗試，我也不例外。後來，上傳大樓建築照片獲得良好反應之後，遂將帳號設為建築專門帳號，結果追蹤人數倍增。於是，我確信統一感，以及統整確認首頁風格是非常重要的。

然而，這些實驗純粹出於個人興趣。私人帳號可隨自己喜好上載中意的照片，例如旅行、寵物、甜點、時尚等，無須考慮太多，上傳自己喜歡的照片才是最重要的。隨著自己的意志享受SNS，就是最為幸福之事。

然後，在頁面表現上，稍微設法營造統一感，或是鎖定某個領域，讓人能夠一目了然，相信粉絲會逐漸增加。

138

分析自己管理的SNS狀況和用戶反應，觀察海外博物館的SNS、國內企業的SNS。然後，思考發文到SNS的內容。

最近流行的「SNS倦怠」，正是我每天的寫照。

我的工作不只是管理SNS，還需擬定下期展覽、下下期展覽的宣傳策略和計畫，事務繁雜。

對於「SNS倦怠」一詞，我深有同感。這種來自於SNS的疲勞倦怠感，相信每個人都多少感受過。SNS是人與人之間的道具，當然費心耗神。企業SNS管理員等運用SNS工作的人士，肩負各種責任，想必更感到「SNS倦怠」吧。

「SNS倦怠」有各種解決方式，我自己體會到的解決方法是**「利用SNS倦怠」**。

對於貼文內容靈感枯竭、分析貼文、自我搜尋後結果身陷在諸多資訊當中，想必凡人都感到倦怠疲累。在「SNS倦怠」、腦筋一片空白之下，才更應該奮力一搏、拚命擠出想法發文。

這個理論乍看矛盾，其實，這種時機下誕生的貼文，反而能夠達到「無想的一擊」。當大腦處於不做多想、虛脫無力狀態時，反而能夠催生平日意想不到的貼文。

所以，此時不是逃避SNS，而是投入，就能夠寫出沒有過於鑽牛角尖、單純發想的貼文。當您感到「SNS倦怠」時，正是機會所在。

「社群小編」無需成為網紅

我就任ＳＮＳ管理員的初期，最煩惱的是「應該採取哪種風格路線？」當時相關技巧我已大致理解，召集追蹤者，獲得「按讚」等基本運用，我也能夠立刻上手執行。可是，透過這些技巧打造的貼文和其他帳號毫無分別。

於是，我先設立最終目標為「來館參觀」，所以獲得用戶瀏覽或是「按讚」不具任何意義。想要促使用戶前來參觀森美術館，貼文的風格要走什麼樣的路線之「方針決策」相當重要。

我曾研究著名企業帳號的自由發揮方式。當時，在美術館的ＳＮＳ帳號當中，並沒有以輕鬆口吻發文的「社群小編」，我認為如此方式或許能和其他美術館有所差異。

不過，現在衷心慶幸當時並未採用這項方式。

在推特上掀起話題的著名企業「社群小編」之做法我絕對無意否定。畢竟這些社群小編的言論登上「Yahoo!新聞」，或是成為推特的熱門話題，具有無邊的影響力。這些帳號追蹤者的確是企業的粉絲，卻也更像是「社群小編」的粉絲，類似於追蹤名人的感覺。

「人情味十足的貼文」確實不像是典型的企業官方帳號，這種反差歡樂有趣，而且，追蹤人數和擴散力換算成廣告費用，價值無限。

可是，事實上，ＳＮＳ呈現的風格態度，直接連結到企業的氛圍和品牌打造。

如果森美術館的貼文發言毫無禁忌，自由奔放，粉絲能否欣然接受，進而願意來館參觀呢？我認為這是毫不相關的兩回事。「美術館」三字所傳達的印象，無法連結到自由發言的貼文。

森美術館ＳＮＳ的目標只有一項──促進民眾來館參觀。因此，森美術館的信譽不能因ＳＮＳ的運用而降低。所以，我選擇**透過勤奮不懈的努力、累積信譽的道路，以期在不久的未來，用戶會來館參觀。**

此外，任憑「社群小編」自由發揮的企業帳號，另有一項問題，那就是**帳號風格全權仰賴該位人士的感性品味。**換言之，就是屬人化。

企業帳號多少會顯露ＳＮＳ管理員的個性，不過，過度屬人化，導致管理員更換之後，帳號無法維持原調的話，對企業就會造成風險。

企業內部進行改組、員工的人事異動、離職稀鬆平常。這時，誰能夠承接負責管理帳號呢？想要重新定調，已經是不可能的。

所以，企業帳號必須打造的架構是任何人接手管理，都能夠獲得相同成果，並能延續傳承，達到目標。

打造吉祥物也是一種風格路線。事實上，某美術館的推特帳號，就是由「社群小編」扮

演吉祥物。每當吉祥物的照片上傳，總是贏得「好可愛」、「超療癒」等回應。

這種方式是短期拓展帳號實力的解決策略之一，然而我並不推薦。因為，大部分追蹤者

只是吉祥物的粉絲，獲得分享和「按讚」的效果絕佳，也能增加擴散力，至於是否如實連結

到該美術館的品牌打造，或是真的吸引到民眾願意前來參觀展覽，則難以判斷。

實際分析互動率，發現「讚」都集中在吉祥物登場的照片，相較之下，展覽消息等資訊

的「讚」則不多。

直接連結來館參觀的展覽消息，無法獲得「按讚」，其實非常危險。所以，選擇這種風

格路線時，必須謹慎小心，不能輕易出手。

靈感的祕訣。

撰寫貼文？我不會單純模仿，而是**設身處地思考如果是自己，將會如何作為**。這是發現全新

若有時間，我常模擬思考如果自己是某間公司的SNS管理員，應該如何作為？如何

服務基於哪種理念，對顧客抱持著何種想法。

如果我是電子商務的SNS管理員，我的發文多半會是介紹這個電子商務網站提供的

如果我是釀酒商，我的發文應該不只是介紹商品，而是描繪在生活當中的品酒享受，釀

酒的風情，再加上釀酒師的發言，吸引用戶想要一嚐自家精心釀造的美酒。

換言之，我會先發文介紹商品或服務的品牌。

總而言之，企業帳號一開始就需確實製作設計圖。

目標蘊藏的「理想抱負」吸引追蹤者聚集

製作設計圖時，首先必須明確釐清**「自己想傳達的事物」**，以及**「傳達之後形成的事物」**。簡單來說，前者是目的，後者是抱負、理念。

以和菓子店為例。其目的是顧客來店消費，除此之外，還必須思考消費之後，希望顧客有哪些體驗，例如「希望大家知道本店真正美味的商品」、「從創業至今，一直兢兢業業，希望製作出的和菓子能讓所有人收到都開心」等。僅是清楚確立企業活動的核心部分，SNS的貼文就會有所不同。

森美術館的目標是促使民眾來館參觀。我是行銷負責人，公司追求的是增加來館者。

可是，這只是「目的」，在這之後，還有「理想抱負」。

瀏覽SNS，會看到無謂的八卦消息、砲轟謾罵、各種事件等社會上的負面資訊。另

一方面，也會看到和自己職務相關的資訊和技巧。

在資訊過剩的動態時報當中，我希望發文的資訊不是負面消息、慌亂無章的資訊，而是不屬於任何一方、具有第三種價值的資訊。我希望透過文化資訊、藝術的力量豐富每個人的內心和人生。這是我為森美術館SNS帳號所賦予的「理想抱負」。

根據這種想法，森美術館不會淪為充滿「請來參觀」、「請踴躍選購」等充滿推銷感的帳號。所以，我能夠自豪地說出，從自己就任SNS管理員以來，迅速增加不少追蹤者。

然而，所有的企業活動，其中當然包含森美術館，都是以大量銷售、大量集客、大量營利為前提，這也是不能忽略的重要一環。自家的商品希望為顧客帶來什麼優勢，自家的服務希望能為社會帶來什麼改變，這些超越商業利益的抱負、理念，能夠將目標提升到更高層次。

以這種想法發文，帳號就會散發「誘人香味」，如同提味的香料。一則貼文或許難有明顯變化，經過一年之後，勢必大幅拉開和其他帳號的差距，追蹤者自然增加，也有助於企業的品牌打造。

常有人提問：「如何能夠在一個月內增加一萬位追蹤者呢？」我總是斷然回答：「這是不可能的。」**帳號需要日積月累的辛勤耕耘，才能具有「誘人香味」。**

最高的指標是「瀏覽成效」

確認完「理想」之後，就需思考相應的短期目標時程。

經營電子商務的企業，想必設有ＫＰＩ（關鍵績效指標），了解究竟誘導多少用戶造訪自己的官網。不過，森美術館並不重視誘導用戶來到官網，或是點擊數。

森美術館重視的是「瀏覽成效」。換言之，閱覽數（顯示次數）以及「有多少人瀏覽」，才算達到目標。

總而言之，針對預設目標客層，越多人瀏覽貼文，才具有價值。

森美術館有時會與一些剛起步的年輕藝術家合作，為了吸引民眾前來觀賞知名度低的藝術家、或是從未看過的作品，除了將歸納整理過的資訊精準地傳遞給目標客層之外，將主視覺至周邊商品等所有資訊，分段式地散播到更廣客層更具效果。

因此，首先限縮廣告目標客層。主要是居住在東京、神奈川、埼玉、千葉等一都三縣，二〇～三九歲的男女性中對藝術、音樂、電影、時尚有興趣的人士。針對這些目標客層，我採取多多益善的傳遞方式。

願意掏腰包付錢觀賞不認識的作品的人實在不多，首先要提高知名度才是最優先事項。

另一方面，策畫「村上隆的五百羅漢圖展」等這個等級的當代藝術超級巨星時，因為藝術家本身的知名度高，就必須改變戰略。

首先，必須將資訊消息傳遞給村上隆的所有畫迷，針對這個客層集中宣傳。有些民眾可能聽過村上隆的大名，但是尚未來館參觀，我們也向這些民眾進行廣告宣傳。展覽主題是「五百羅漢」，所以對佛教美術、日本美術有興趣的人士，也是我們宣傳的對象。

貼文內容絕不會充滿宣傳銅臭味，例如「門票每人一八〇〇日圓，請務必前來參觀」，而是只單純告知事實，「現在正在舉辦這項展覽」。

藝術家具有知名度時，能夠限縮目標客層，然而像「浩劫和美術力量展」這類聯展則難以辦到。這時，就會針對居住在一都三縣，二十～三十九歲的年輕人不斷宣傳主視覺和展覽名稱。

聯展的宣傳不會打出藝術家大名。因為人名比展覽名稱更容易引人注目，容易導致民眾誤會為個展。

「宇宙與『藝術展」時，我將西藏曼陀羅圖像發至臉書，結果獲得中年以上族群較熱烈的反應。於是，館方運用「曼陀羅」全面向這些客層推出廣告宣傳，針對年輕人的宣傳廣告，則推出teamLab的新作品。像這樣用SNS貼文隨時注意用戶的反應，才能配合對象的喜好，區別運用廣告。

不畏懼負面反應，勇於和用戶對抗

反對意見、批判、抱怨……。即使並未遭到炮轟謾罵，只要經營SNS，總會遇到負面反應。這時，SNS管理員應該如何因應呢？

幸運的是森美術館帳號，幾乎未收過這類回應或留言。不過，進行自我搜尋時，會發現藝評撰寫的貼文，表達對「這個展覽的想法意見」。

對於質詢社會、引起議論，森美術館的基本想法反而是抱持著歡迎的態度。無論是肯定或否定，森美術館都視為寶貴的意見。美術館原本就應是討論的平台。

收到辛辣、否定的意見，每個人的內心肯定都不好受。不過，**切勿隨之起舞，忽喜忽憂。**

如果擔心負面反應，就無法投下撼動社會的質疑。而且，心緒容易受到影響，也不適合擔任「社群小編」。其實，「社群小編」深具影響力，能和用戶正面對抗。

發文告知「森美術館開放攝影」時，並未碰到任何狀況。原本我已做好將出現「拍照的人這麼多，妨礙我想靜靜觀賞」等意見的心理準備。不過，向現場工作人員確認之後，發現幾乎未遇到這類質詢。

我曾看過嫌棄快門聲吵的留言。其實這是日本特有的問題。海外智慧型手機的相機規格，基本上不會發出「喀嚓」的聲響，只有日本規格會發出快門聲響。關於這點，雖然希望手機能夠改為海外規格，然而，快門聲響在於防止偷拍，也有不得已的考量。

說到聲音，「腳步聲」也很容易收到客戶投訴。高跟鞋、皮鞋的「叩叩」聲響，在靜謐的館內更易擾人。我聽說有間美術館考量到地板腳步聲會影響參觀者，為了提供安靜的展示環境，全面鋪設地毯。

關於用戶的意見，在「村上隆的五百羅漢圖展」後期，曾發生抱怨狀況。森美術館在便利超商等處銷售預售票。民眾只需事先購買，就無須在售票處大排長龍，可以直接入館參觀。

我在推特也發布了預售票的消息。然而在最後一天，推特出現：「我特地前往超商，卻買不到預售票」的訊息。我當下立刻確認狀況，原來是擔心銷售到最後一天晚間，民眾會趕不上最後入館時間，所以預售券在黃昏截止銷售。

完全是我在確認上的失誤，我立刻留言回覆，向發文者致歉，並懇請對方轉為購買當日票。森美術館基本上不會回覆留言，但若是館方的失誤則另當別論。我透過分享轉推或回覆功能，進行回覆，其實是希望將問題和用戶共享。

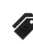

向「內」「外」傳遞，取得理解

最近，在行銷負責人參加的研討會上，敘述森美術館數位戰略的機會越來越多。無論哪種行業，常聽到各種企業的SNS管理員煩惱「如何向公司和主管傳達SNS行銷的重要性呢？」

再更進一步追問，發現許多人索性放棄，不打算說服公司理解。不曾使用SNS的人，的確可能認為在IG上發文，就像是在智慧型手機上進行檢索。不明就裡的人士只見到表面行為，不易理解真相。

但是，SNS管理員透過手上的載體，製作影響到許多人的內容產品。所以，切勿放棄說服他人理解。

SNS管理員**不僅負責「對外」傳訊，還有肩負「對內」傳訊的義務**。如果公司無法理解SNS行銷的重要性，判斷「無需執行」，實在是一大損失。而且，我們這些「社群小編」、社群媒體管理員將永遠無法獲得安定的地位，企業SNS也難以穩定經營。

關鍵在於不可疏忽於向公司內部報告、分享，而且進度報告必須簡潔易懂。這些業務報告，也是SNS管理員的工作，請務必放在心上。森美術館透過下列流程，運用一目了然

▶貼文瀏覽人數累進圖表範例

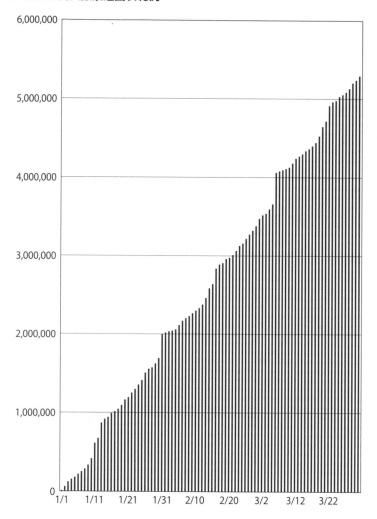

的表格，顯示資訊的傳播擴散狀況，歸納統整為報告書。

① 制定期間

② 留存發文紀錄

③ 將貼文瀏覽人數製成圖表

首先是①，制定評量效果的期間。森美術館是以企畫展的展期為準。即使為年度報告也無妨，可選擇容易區分的期間，顯示在這段期間創造哪些效果。

然後是②，留存發文紀錄。或許作業會有些繁瑣，然而只要最初定好格式，其實並不麻煩，就可記錄何時發文，甚至還能記錄互動狀況。

紀錄項目設定發文日、發文內容、「讚」數、分享轉推數、貼文瀏覽人數，應已足夠。

最後是③。簡潔明瞭的數據有助了解。所以③十分關鍵，將②紀錄的各貼文瀏覽人數累積計算，製成圖表。

右頁的圖表範例。將從展覽的開展到閉幕「累進」而成的貼文瀏覽人數製成圖表。一看即可理解展之間曾有多少「反應」。

圖表中段顯示階梯般差距。這段差距顯示有不錯的貼文。再對照②的紀錄，就可檢證當

時是哪類貼文。

定期在公司內部分享這些數據，是「社群小編」的重要工作，甚至可以列印製檔，擺放在所有人都能瀏覽的場所。這些數據是了解企業組織力量的重要資訊。

一昧哀怨感嘆：「效果如此優異，為什麼都不懂呢？」也無濟於事。不如仿效對用戶的策略性發文，努力取得公司內部的理解，打造願意積極運用ＳＮＳ的環境。這項責任需要管理員一肩扛起。

「社群小編」能夠活用並拓展企業實力，想必各位已能了解萬一失去「社群小編」，態勢將如何演變。

「社群小編」仍有諸多得以著墨之處

二〇〇三年六本木新城開業，期許美術館成為街區的象徵，故設置在森塔的最上層。目前，除了森美術館之外，三得利美術館（二〇〇七年搬遷至東京中城）、國立新美術館（二〇〇七年開館）等多間美術館和畫廊都陸續聚集到六本木。

將來，森美術館不僅會發布館方訊息，也希望發布六本木全區的藝術資訊和活動消息，

成為對用戶更有助益的帳號。我的理想就是用戶懂得只要追蹤森美術館，即可獲知六本整

體、甚至是東京全市的藝術現況。

不過，即使是現在盛行的SNS，未來可能也必須切換到其他種類的SNS。如果希

望超越目前的SNS作法，則需跨出目前框架，研究更為嶄新的事物。或許唯有提前準

備，才能因應瞬息萬變的數位行銷世界吧。

如果可能，不僅是東京全市，我甚至希望能夠連結全世界的美術館。

例如在「泳池優惠」時提供協助的金澤二十一世紀美術館，位於瀨戶內海直島的地中美

術館。雖然物理距離遙遠，然而森美術館和兩館的開館時間相近，又都是當代美術的美術

館，性質相近。

目前三館締結「博物館聯盟」，提供門票優惠、集滿紀念章可獲得獎品等活動。

二〇一九年二月推出的「六本木Crossing 二〇一九：連連看」，很幸運地，和不同地

區、不同領域的美術館攜手合作。

這項展覽在二月九日開展。然而在二月九日當天，日本國內居然有七處同時開展。前面

章節曾經提過，記者預覽會多半在開展前一天，同一天開展的展覽如此多，恐怕會造成媒體

行程大亂。

通常透過媒體關係，美術館之間可以協調預覽記者會。這次，我們的企畫反向操作，利

用「六本木Crossing 二〇一九：連連看」的展覽副標題，稱「連連看優惠」，以「優惠」連結同一天開展的美術館。

東京都美術館、三井紀念美術館、國立國際美術館、和泉市久保惣紀念美術館、森美術館這五館都參與合作。民眾只需出示各館的門票，就能獲得優惠。

然而，在SNS上的合作尚未如此活絡。「社群小編」之間應該更積極互動，不過為了避免加重雙方的負擔，可視狀況而進行。如果能夠連結多間美術館的「社群小編」，每年舉辦一次SNS相關活動，肯定趣味十足。

不過據說許多美術館尚未設有專職的公關人員。

策展人（學藝員）兼任所有業務，企畫展覽、和藝術家的聯絡窗口、製作展示計畫、設計海報或傳單、管理會場營運……常有人說策展人是雜務人，如此一來，當然沒有時間精力分給SNS。

尤其是地方美術館，受到少子化、高齡化的影響，來館參觀人數年年減少，人手預算都陷入不足的窘態。

這樣的美術館更應該善用SNS，無需雇用新進人員，也無需引人矚目，只需要目前的館員每天持續不懈地發文即可。

雖然不易預測用戶對哪種貼文產生興趣，不過博物館的成立故事、作品創作過程的有趣

軼事、館長的個性、建築物出自名家等各種主題都可嘗試。

不對外發聲，永遠無人知曉。**沒有人知道，等於什麼都沒做。**使盡全力製作宣傳海報，張貼放置在區公所、圖書館、學校、公民館、車站，然後就此結束。成果是四百位來館者，付出的努力等於白費。

即使沒有預算，運用ＳＮＳ就能獲得效果。本書已經充分告知這是一項強力「武器」。請各位一定要靈活善用這件武器。

地方美術館肯定潛藏著許多趣味十足的內容，各館透過ＳＮＳ發布消息，就能自然挖掘出這些寶藏，更能促進日本各地美術館的內容豐富多樣化。此外，偕同地區行政機構同時發布，必能炒熱氣氛。

「改天去參觀這間美術館吧。」

「聽說這間博物館很有趣呢。」

我衷心期待未來能在各地聽到這種對話。

後記

「社群小編」存在的重要性

閱讀至此，各位應可感受到美術館SNS「社群小編」每天是如何絞盡腦汁地試驗各種方法。自己的經驗、當時的想法，我都毫無保留地分享在書中。

常有人問我「什麼方法能夠立即見效呢？」針對這項問題，我有一個明確的答案。

就是設置SNS「社群小編」，換言之，**設立「社群媒體管理員」專任職位。**

許多組織未設置專任管理員。即使設有管理員，通常另有其他主要業務，空閒時才兼職處理SNS。可是，兼職處理SNS，很難有所成效。分析貼文，思考策略等作業耗費的時間心力，超乎外人想像。

因此，我總是呼籲：「如果可行，請設立專任管理員。」即使是兼職，SNS業務所占比重多的話，應能立刻看到成效。

另外，設有專任管理員的組織，素材內容的準備、發文、分析、結果報告等，有時會委

156

外製作。畢竟當人力實在不足時，委外也是一途。

然而，有些貼文是身在組織內部的「社群小編」才得以撰寫。我每天都在森美術館的辦公室，親眼看到各方人士辛苦打造展覽的模樣，從參與企畫製作的工作人員，到公關團隊、管理・營運負責團隊、藝術家、策展人、協調人員、顧問、館藏負責人等。

在現場感同身受所發的貼文，相較於外部專家的貼文，差異立見，這就是「社群小編」的優勢。

意識到SNS的存在與力量時發想宣傳企畫。

「社群小編」的優勢不只如此，在管理SNS時，會獲得意外的副產品。那就是**會在**

本書介紹的「泳池優惠」、「連連看優惠」就是代表實例。鐵陷石刀劍〈流星刀〉企畫，也是出自相同邏輯的發想。

很可惜地，還有許多企畫無法實現。可是，一旦這種模式自然形成之後，對組織機構必有絕大好處。

員工養成隨時注意能成話題的梗之習慣，分析特徵，研究其他公司實例，逐漸能夠培養出偵測天線，接收到話題梗的共通點。養成這種功力之後，不僅只是找梗，還能主動發想出創造話題的企畫。

總而言之，這些都是SNS經營的副產品，絕對具有一試的價值。

請各位回想本書所言。

本書屬於數位行銷領域，不過重點並非運用大量數字、圖表進行技術解說，而是著重管理經營理論、用戶觀點的策略，以及「社群小編」的存在。

希望各位透過本書，了解組織機構、管理員在運用數位工具產出成果上，應有哪些作為。

請容我再次復述，在ＳＮＳ靈感枯竭、不知如何是好時，請想起「文化藝術凌駕於經濟之上」。相較於商業性貼文，文化藝術類的貼文，必能成為各位帳號的強大助力。

有緣相逢，機會難得，衷心希望能夠和各位在ＳＮＳ上有所串聯，如果各位不嫌棄，還請瀏覽下列官方帳號。

森美術館官方ＳＮＳ帳號

・推特　http://twitter.com/mori_art_museum
・IG　http://www.instagram.com/moriartmuseum
・臉書　http://www.facebook.com/MoriArtMuseum

這是一本ＳＮＳ的書籍，各位若有任何意見或感想，請以主題標籤「＃シェアする美術」（共享美術）貼文留言，感激不盡。

最後，本書的出版，衷心感謝翔泳社社長谷川和俊的鼎力協助。

誠摯感謝各位讀完本書。衷心期待我所推廣的「文化藝術性的貼文」能在ＳＮＳ當中廣為擴散，協助透過智慧型手機瀏覽貼文的用戶滋潤心田、豐富人生。

二○一九年六月

洞田貫晉一朗

直擊！森美術館
數位行銷現場

活用IG、推特、臉書社群媒體推廣展覽的第一線實戰筆記

シェアする美術 森美術館のSNSマーケティング戦略

		國家圖書館出版品預行編目（CIP）資料
作者	洞田貫 晉一朗	
翻譯	蔡青雯	直擊！森美術館數位行銷現場：活用IG、推特、臉書社群媒體推廣展覽的第一線實戰筆記 / 洞田貫 晉一朗著；蔡青雯譯 .-- 初版 .-- 臺北市：麥浩斯出版，2020.08
責任編輯	張芝瑜	
美術設計	郭家振	面；　公分
行銷企劃	魏玟瑜	譯自：シェアする美術 森美術館のSNSマーケティング戰略
		ISBN 978-986-408-629-0（平裝）
發行人	何飛鵬	
事業群總經理	李淑霞	1.森美術館 2.美術館 3.藝術展覽 4.網路行銷
副社長	林佳育	
主編	葉承享	901.6　　　　　　　109011391

出版	城邦文化事業股份有限公司 麥浩斯出版
E-mail	cs@myhomelife.com.tw
地址	104 台北市中山區民生東路二段 141 號 6 樓
電話	02-2500-7578
發行	英屬蓋曼群島商家庭傳媒股份有限公司城邦分公司
地址	104 台北市中山區民生東路二段 141 號 6 樓
讀者服務專線	0800-020-299（09:30 ～ 12:00; 13:30 ～ 17:00）
讀者服務傳真	02-2517-0999
讀者服務信箱	Email: csc@cite.com.tw
劃撥帳號	1983-3516
劃撥戶名	英屬蓋曼群島商家庭傳媒股份有限公司城邦分公司
香港發行	城邦（香港）出版集團有限公司
地址	香港灣仔駱克道 193 號東超商業中心 1 樓
電話	852-2508-6231
傳真	852-2578-9337
馬新發行	城邦（馬新）出版集團 Cite（M）Sdn. Bhd.
地址	41, Jalan Radin Anum, Bandar Baru Sri Petaling, 57000 Kuala Lumpur, Malaysia.
電話	603-90578822
傳真	603-90576622

總經銷	聯合發行股份有限公司
電話	02-29178022
傳真	02-29156275

製版印刷	凱林彩印股份有限公司
定價	新台幣 380 元／港幣 127 元
ＩＳＢＮ	978-986-408-629-0

2020 年 8 月初版一刷・Printed In Taiwan

シェアする美術 森美術館のSNSマーケティング戦略
(Share Suru Bijutsu : 6000-9)
© 2019 Shinichiro Dodanuki
Original Japanese edition published by SHOEISHA Co.,Ltd.
Complex Chinese Character translation rights arranged with SHOEISHA Co., Ltd.
in care of HonnoKizuna, Inc. through Keio Cultural Enterprise Co.,Ltd.
Complex Chinese Character translation copyright © 2020 by My House Publication , a division of Cite Publishing Ltd.